그린다는 것

너머학교 열린교실 11

그린다는 것

노석미 글 · 그림

너머학교

사람은 자연학적으로는 단 한 번 태어나고 죽지만 인문학적으로는 여러 번 태어나고 죽습니다. 세포의 배열을 바꾸지도 않은 채 우리의 앎과 믿음, 감각이 완전 다른 것으로 변할 수 있습니다. 이것은 그리 신비한 이야기가 아닙니다. 이제까지 나를 완전히 사로잡던 일도 갑자기 시시해질 수 있고, 어제까지 아무렇지도 않게 산 세상이 오늘은 숨을 조이는 듯 답답하게 느껴질 때가 있습니다. 내가 다른 사람이 된 것이지요.

어느 철학자의 말처럼 꿀벌은 밀랍으로 자기 세계를 짓지만, 인간은 말로써, 개념들로써 자기 삶을 만들고 세계를 짓습니다. 우리가 가진 말들, 우리가 가진 개념들이 우리의 삶이고 우리의 세계입니다. 또 그것이 우리 삶과 세계의 한계이지요. 따라서 삶을 바꾸고 세계를 바꾸는 일은 항상 우리 말과 개념을 바꾸는 일에서 시작하고 또 그것으로 나타납니다. 우리의 깨우침과 우리의 배움이 거기서 시작하고 거기서 나타납니다.

아이들은 말을 배우며 삶을 배우고 세상을 배웁니다. 그들은 그렇게 말을 만들어 가며 삶을 만들어 가고 자신이 살아갈 세계를 만들

어 가지요. '생각교과서―열린교실' 시리즈를 준비하며, 우리는 새로운 삶을 준비하는 모든 사람들, 아이로 돌아간 모든 사람들에게 새롭게 말을 배우자고 말하고자 합니다.

무엇보다 삶의 변성기를 경험하고 있는 십대 친구들에게 언어의 변성기 또한 경험하라고 말하고 싶습니다. 그래서 자기 삶에서 언어의 새로운 의미를 발견한 분들에게 그것을 들려 달라고 부탁했습니다. 사전에 나오지 않는 그 말뜻을 알려 달라고요. 생각한다는 것, 탐구한다는 것, 기록한다는 것, 느낀다는 것, 믿는다는 것, 본다는 것, 읽는다는 것, 잘 산다는 것, 사람답게 산다는 것……. 이 모든 말의 의미를 다시 물었습니다. 그리고 서로의 말을 배워 보자고 했습니다.

'생각교과서―열린교실' 시리즈가 새로운 말, 새로운 삶이 태어나는 언어의 대장간, 삶의 대장간이 되었으면 합니다. 무엇보다 배움이 일어나는 장소, 학교 너머의 학교, 열려 있는 교실이 되었으면 합니다. 우리 모두가 아이가 되어 다시 발음하고 다시 뜻을 새겼으면 합니다. 서로에게 선생이 되고 서로에게 제자가 되어서 말이지요.

고병권

차례

우리는 무수히 많은
이미지들을 그려 낸다

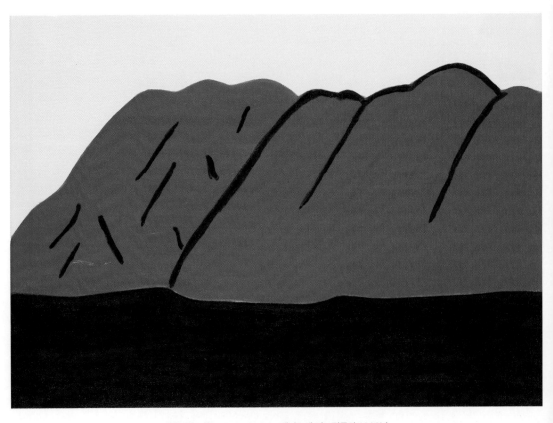

멀리 있는 산3_ 33.4×24.2cm 캔버스에 아크릴물감 2008년

공원을 산책하거나 야외로 나들이를 갔다가 우연히 작은 야외용 이젤을 펼치고 그림을 그리고 있는 빵떡모자를 쓴(혹은 안 썼을 수도 있고) 화가(일 수도 있고 아닐 수도 있고)를 만난 적이 있을 것이다. 그러면 그냥 지나가기보다는 그 사람의 등 뒤에 서서 그가 무엇을 그리고 있는지 보고 싶어진다. '음…, 저걸 저렇게 그리고 있구나.' '저게 뭐야? 너무 이상하게 그리고 있잖아?' 혹은 '와…, 정말 똑같이 그리는구나.' 등의 감상이 올라온다. 누군가가 뭔가를 그리는 모습과 그가 그려 낸 그림을 보는 일은 그냥 지나치기 힘든 유혹이다.

눈앞에 여백이 있는 종이와 필기구가 있다면 뭔가 끄적거리게 된다. 그림일 수도 있고 어떤 문자나 숫자가 될 수도 있다. 손은 가만히 있기에 너무 심심하다. 인류는 오래전부터 어디에건 그림을 그려 왔다. 그리고 그림을 보는 일 역시 본능적으로 즐겨 왔다.

'그리다'는 '행위'를 뜻하는 동사이다. 그린다는 것은 읽는다, 쓴다 등과 마찬가지로 놀이이자 노동이다. 그리고 육체적 행위일 수도 혹은 정신적 행위일 수도 있고, 또한 그 둘 다일 수도 있다. 그림이나 글이나 음악이나 모두 인간의 유희나 소통을 위해 시작되었다. 그러

니까 인간만이 그림을 그리는 것이다. 가끔 고양이나 개 혹은 코끼리가 그림을 그려 화제가 되기도 하지만 과연 그들의 그림을 인간의 '그리기'와 같은 맥락으로 이해할 수 있을지는 의문이다.

그린다는 것은 곧 배설을 의미한다. 간단하게 얘기하면, 무엇을 먹고 어떻게 소화를 시켜서 밖으로 배출해 낼 것인가. 그리고 그 배설물이 꽤나 향기로운 것이냐, 남들이 보기에도 보기 좋은 것이냐가 그림을 평가하는 중요한 기준이 된다. 그림은 무엇을 그렸건 그리는 주체를 통하여 세상에 태어난다. 세상에 같은 사람이 없듯이 같은 것을 그렸더라도 같은 그림은 있을 수 없다. 어떤 그림을 보고 모사를 하였더라도 말이다.

유희로서 그림을 그린다는 것은 무엇인가를 표현을 함으로 일어나는 쾌감을 전제한다. 가슴속에 쌓아 둔 하고 싶은 얘기를 하고 났을 때처럼 말이다. '그리다'는 것이 고되고 힘든 노동이 되는 건 대체로 그것이 직업이 되었을 때의 일일 것이다. 자신이 이루고자 하는 경지나 목표가 있어서 고되고 힘들어도 계속 해 나가야 하는 경우가 아니고서는 괴로움을 주는 일을 반복할 이유는 없다. 하지만 힘들고 고된 숙련 끝에 주어지는 더 큰 쾌감과 보람이 있다는 것을 문화인인 우리는 잘 알고 있다.

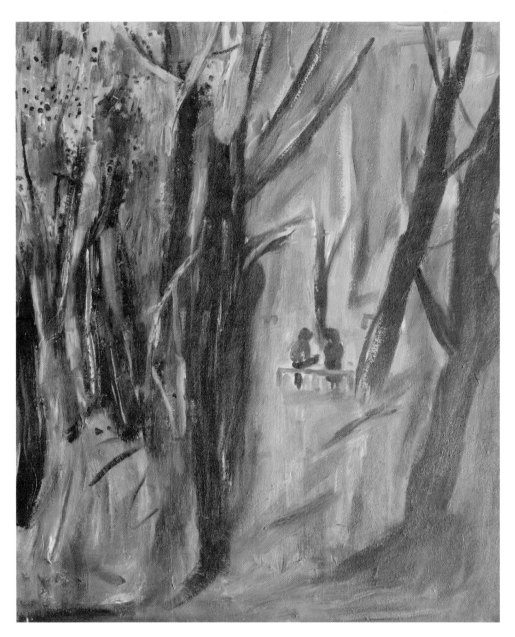

공원_ 60.6×72.7cm 캔버스에 유화물감 1995년

수첩에서_ 연필, 컬러펜 2006년

그때그때 눈앞에 놓인 도구로 끄적거리다 보면 지금 내가(혹은 내 안의 또 다른 내가)
무슨 생각을 하고 있는지 알게 되는 놀라운 경험을 할 수도 있다.
이렇게 의도치 않게 그려진 그림(낙서 또는 드로잉, 스케치 등 뭐라고 불러도 좋다)들은 때로
논리적으로 말할 수 없는 것들에 대해 설명해 주기도 하고 해결되지 못한 어떤 문제를 드러내 주기도 한다.

뭔가를 그리려고 할 때가 언제인지를 떠올려 본다. 어떤 사물이나 인물 혹은 풍경을 만났을 때 갑자기 그것을 그리고 싶다는 원초적 욕구가 생긴다. 혹은 가만히 있다가 머릿속에 또는 가슴에서 뭉글뭉글 어떤 이미지가 떠오르기도 한다. 그것을 '본다'라고 말할 수 있는데 실제로 보건 머릿속에서 상상으로 보건 '본다'는 행위가 일어난다. 그 후에 그것을 표현해야겠다는 결심이 서면, 자리에서 일어나 적극적으로 행동으로 옮긴다. 그러니까 동사 '그린다'로.

그렇게 '그린다'라는 행위를 통해서 남겨진 것, 그러니까 '그림'은 어떤 유형의 물질이다. 물론 머릿속에서만 그려져 무형의 이미지로만 남을 수도 있다. 하지만 우리가 보통 '그림'이라고 말하는 것은 물감, 연필 등의 도구를 이용하여 그려진 물질이다.

남겨진 유형의 물질인 그림 중에서도 어떤 그림은 오래도록 보관이 되기 위해 특별한 도구를 쓴다. 대표적으로 먹이나 유화물감으로 그려진 그림들은 오랜 시간이 흘러 후세에 이르러서도 감상할 수 있는 유산이 되기도 한다.

사탕 발림 따위 싫어
따분하진 않을꺼야...
뭐가 웃기다는거야
그저 사실일 뿐인데

N영화관 광고 이미지
종이에 마커펜과 먹 2001년

15

하지만 바닷가 모래 위에 돌멩이나 나뭇가지 등의 뾰족한 어떤 것으로 스윽 하고 그려진 그림은 곧 파도가 다가와 그림을 지워 버려 아주 잠깐만 존재하는 그림이 된다. 유리창에 입김을 불어넣은 후 그려지는 이미지들도 곧 사라지는 그림이 될 것이다. 물론 대대로 후세에 물려주리라 하며 캔버스에 유화물감으로 열심히 그림을 그렸지만 화가가 실패한 그림이라고 판단해 즉각 소각되거나 쓰레기통에 버려지는 신세가 되는 그림도 있을 것이다. 어쨌든 이렇게 저렇게 우리는 살면서 무수히 많은 이미지들을 그려 낸다.

책, 스프링고양이 중
종이에 마커펜과 연필 2007년

할일이
너무 많아…

바다에서 모래 위에 그림 2014년

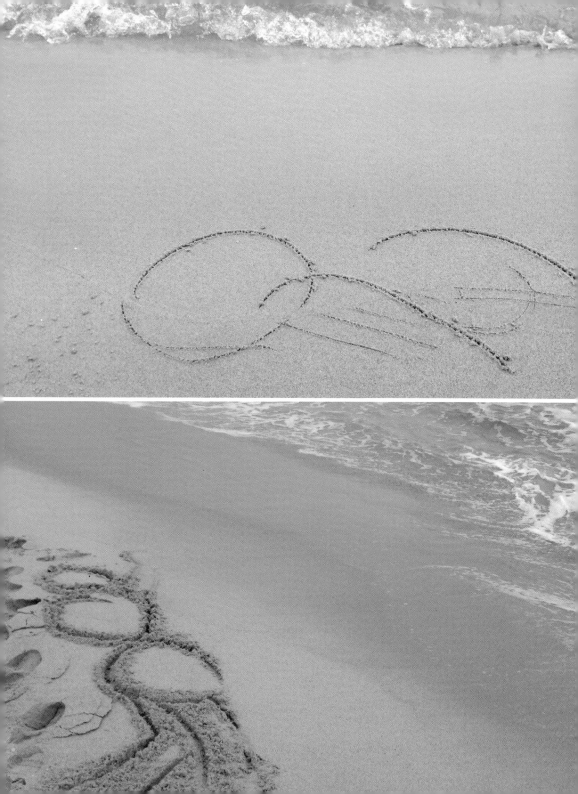

공주 그림, 지도 걸, 주전자 그리고 그 풍경

—

나는 언제부터 그림을 그리게 되었을까

나의 왼손 입니다.

스터디포섬씽뷰티플 시리즈 중_ 22×27.5cm 종이에 다양한 재료 2000년

정확히 기억할 수 없는 어린 시절의 그림을 지금 보면 '이것을 내가 그렸단 말이야?' 하고 고개를 갸우뚱거릴 때가 있다. 타임머신을 타고 돌아가서 확인할 수도 없고 말이다. 그림은 어린 시절 사진 속의 내 모습보다 더 낯설다. 내 것이라고 감히 말할 수 없을 만큼. 어린 시절의 나는 현재의 나와는 전혀 다른 인식을 갖고 그림을 그렸을 것이다.

기억나지 않는 어린 시절은 마치 누군가가 얘기하는 (있을지 없을지 알 수 없는) 전생과도 같지 않을까. 누구도 과거의 자신에 대해서 정확히 안다고 말할 자신은 없을 것이다. 그런 의미에서 그림은 기록이 되기도 한다. 그 시절의 기록. 일부러 기록하고자 남기려고 해서 남겨진 그림이 아니더라도 그 시절의 자신에 대한 기록이 된다. 시간이 지나 변화된 자신이 감상하게 되면 낯설기도 하겠지만 자신의 변화에 대한 메모리가 되어 잃어버렸던 어떤 것을 일깨워 주는 자료가 되기도 한다.

나는 언제부터 그림을 그리게 되었을까? 기억할 수 없는 어느 어린 시절부터 분명히 그림을 그렸을 것이다. 그것을 확신하는 이유는 그림 그리는 행위는 인간의 본능과도 같기 때문이다. 내가 기억할

수 없는 유년 시절을 주위 어린아이들을 보면서 유추해 본다. 내가
알고 있는 많은 꼬마들은 누가 그림을 그리라고 한 적도 없는데 어
느 때부터인가 그림을 그린다. 그러니까 능동적으로 말이다. 아이가
있는 집에 가면 벽이건 바닥이건 그 아이가 그려 놓은 예술 작품들
을 쉽게 만날 수 있다.

내게는 조카가 여럿 있는데 그들은 우리 집에 오면 으레 종이를
달라고 조른다. 그림을 그리겠다는 것이다. 친구의 딸이나 아들들도
마찬가지이다. 어린이들의 방해를 받지 않고 오랜만에 만난 어른들
끼리의 대화를 나누기 위해서는 어린 친구들에게 종이와 그림 도구
를 손에 쥐여 주면 된다. 종이를 챙겨 주지 않으면 곧바로 바닥이나
벽에다가 그림을 그릴 수 있으니 꼭 챙겨 줘야 한다.

뭔지 모름_ 노선유 3세

아이들이 그림을 그리는 것을 보고 있으면 무척이나 집중하는 것으로 보인다. 그들이 무슨 생각을 하며 그림을 그리는지는 잘 모르겠지만 무척 진지하다. 아주 어린 아이들은 손의 힘 조절을 못하는 건지 혹은 의도하는 건지, 나로서는 뭔지 알 수 없는 추상화를 찍찍 그려 댄다. 좀 더 나이가 든 꼬마는 뭔지 알아볼 수 있는 것들을 무척 단순하게 그린다. 그들을 보면서 나도 내가 무척이나 특이한 꼬마가 아닌 바에는 아마 이 어린아이들과 비슷했을 것이라고 생각한다.

내가 기억하고 있는 시절부터의 이야기를 해 보면 나는 초등학교 저학년 때부터 무척이나 그림 그리기를 즐겼다. 공책의 맨 뒷장을 항상 그림으로 마무리했다. 공책 안에는 공부에 관한 필기를 했어야 했기 때문에 차마 그런 짓을 하지 않았던 걸로 봐서 나름 모범 학생이었거나 간이 작았나 보다.

공책 뒷면의 그림들은 대개가 공주 그림이었다. 나는 그 시절의 많은 소녀가 그러했듯이 인형놀이를 무척 좋아했다. 시중에서 파는 인형놀이에 싫증이 나서 종이 인형을 직접 만들었다. 공주 캐릭터를 만들고 그 공주가 입을 수 있는 다양한 옷을 직접 그리고 오려 인형놀이를 했다. 그때의 공주들은 모두 눈동자가 얼굴의 반이나 되는 커다란 눈을 가졌고, 그 눈 속에는 무수히 많은 동그라미, 네모, 반짝이 등의 기호들을 넣어 영롱한 눈동자의 아름다움을 표현했다.

얼굴 찌푸리지 마세요_ 노선유 5세

친구와 나_ 노선유 5세

그런 모습은 아마도 당시에 만화책이나 텔레비전에서 봤던 만화 영화의 등장인물들을 모방한 것일 것이다. 그 시절 텔레비전에서 방송했던 대부분의 만화영화는 일본 것이었는데 거기에 등장하는 모든 소녀, 혹은 공주는 눈동자가 다 그런 모양이었고, 대부분 유럽 사람을 모델로 했다.

지금 생각해 보면 하나같이 이상한 외국어 이름을 가지고 있었고, 잘 모르겠는 외국 동네가 배경이었다. 그때는 왜 등장인물이 공주, 게다가 한 번도 직접 만나 본 적이 없는 외국인 공주였는지 궁금해하지 않았다. 대체로 모두가 같은 프로그램을 보고 큰 데다 비슷한 놀이를 함께 했기 때문일 것이다.

학교에서 미술 수업 시간에 부모님, 가족을 그리세요, 친구를 그리세요 등의 주문을 받으면 물론 공주를 그리지 않았다. 훨씬 소박한 사람을 그려 내었다. 숙제로 그림일기를 매일 그리고 써야 했는데 거기에는 매일의 일상에서 있었던 일을 글과 그림으로 남겼다. 공주님은 물론 없었다. 그러니까 공주님은 현실에는 없었던 것이 분명하다. 나의 형제들은 모두 남자였기 때문에 항상 혼자 놀아야 했다. 그때 나는 인형을 그리면서 친구들을 만들어 냈던 것이다. 이왕이면 현실에는 없는 아름다운 이상적인 공주 친구를.

학교 친구들과 놀 때도 같이 저마다 자신의 분신인 인형을 가져와서 함께 놀았다. 그런데 요즘 어린 여자아이들도 공주를 그리는

소공녀_ 노선유 8세 **엄마 쇼핑 간다_** 노선유 7세

것을 알게 되어 놀랐다. 이것은 어쩌면 시절의 문제가 아닐지도 모
른다. 지금은 어린 소녀가 그려 놓은 공주 그림을 보고 있으면 마치
저세상의 것을 표현한 것인 양 신기하다.

스터디포섬씽뷰티플 시리즈 중_ 22×27.5cm 종이에 다양한 재료 2000년

어린 시절과는 다르지만 나는 어쩌면 지금도 아니, 죽 계속 인형놀이를
해 오고 있는 건지도 모른다. 인형놀이에는 멈출 수 없는 마법이 있는가 보다.

그리고 좀 더 자라서 여러 다양한 만화책을 보기 시작하면서 만화책 속의 등장인물을 그려 대기 시작했다. 캐릭터를 모방하는 것을 넘어 어느 때부터는 만화책을 직접 만들었다. 그 등장인물들은 대개가 내가 쉽게 접했던 순정만화 속 인물들과 닮았고 이야기도 순정만화에서 따온 남녀 간의 사랑 얘기였다. 무척 진지하게 고심하면서 그림을 그리고 이야기를 만들었던 기억이 난다.

하지만 당시 만화책을 읽는 것은 거의 금기에 가까웠다. 왜? 지금 생각해 보면 도무지 이해가 가지 않는다. 부모님은 교과 공부 이외의 다른 책은 그림이 없는 책만 읽게 하셨다. 만화책은 몰래몰래 친구들과 돌려서 봐야 했다. 만화방이라는 것이 동네마다 있었는데 만화방에 가는 것도 부모님이 허락해 주시지 않아서 항상 죄의식을 느껴야 했다. 학교에서 역시, 만화책을 보는 학생은 선생님의 따가운 눈총을 받아야 했다. 수업 시간에 교과서 사이에 만화책을 끼워 놓고 읽다가 심취한 나머지 선생님이 옆에 와 계신 줄도 몰라 혼쭐이 났던 반 친구도 있었다. 그런 삼엄한 와중에도 학과 공부 틈틈이 만화를 그리면서 어떤 쾌락을 느꼈다고 할 수 있는데 그림을 그리고 이야기를 만드는 일이 주는 창작에 대한 희열을 아마도 스스로가 인지한 게 그게 처음이 아닐까 싶다.

데이트 1

데이트1_ 종이에 마커펜과 먹지 2010년

나는 좀 더 시간이 지나고 난 뒤에도 만화 형식을 빌려 그림을 계속 그려 왔다.

이야기와 캐릭터를 만들어 내는 일의 즐거움을 포기할 수 없어서였다.

글과 그림이 함께 보이는 그림 시리즈들이 그것인데 지금도 여러 가지 방식으로 그리고 있다.

난 삽을 하나 장만해야만
한다는 걸, 그리고
그 삽으로 최대한
빨리 뭔가를
퍼담아야한다는
강박관념이
자연스레 생겨나는
것을 느낄 수 있다.

고개를 땅에 꽂고
계속해서 영화 감상후의
뒷맛을 다시려고
노력하면서 집으로 가는
버스정류소를 향해
걸었다.
을씨년스러운 바람이
자꾸 휘몰아 쳐온다는
생각에 옷깃을
여미게 되는 내모습을
보게 되었다.

길거리에 다른 사람들을
쳐다보고 싶지 않다는
기분이 들었다. 다른 사람도
날 쳐다보지 않기를
바랬다.
달리는 버스 안에서 자꾸
멍해지는 내 표정이
읽어지면서 화가 나는 것을
느끼게 되었는데, 바로
그때였다.
내 가슴에 구멍이 나기
시작한 게.

그래,
생겨난 구멍은
메꾸면 되는 거야...

그럼 문제는 해결되는 것이다.
본래의 나로 되돌아가는 것,
별로 어려운 일이 아닌 것이다.

샤워를 하려고 목욕탕에
들어갔다 밖누가 놓인
위치가 어색하게 느껴지고
물소리가 몹시 크게 들렸다
옷을 하나씩 다른 때보다
천천히 벗었다. 타올에
비누칠을 하면서
아무 생각을 말아야지
하고 생각한다.

갑자기 누군가 문을 노크한다.

언젠가부터 그가 내게 소홀해지기 시작한 것을 난 분명히
느낄수가 있었다. 그러니까 다른 여자친구가 생겼을 수도 있고
그냥 내가 싫어졌을 수도 있고, 그 외에 다른 이유 일지는
알 수 없다. 그가 왜 내게 소홀해졌는지 그 이유는 말하고
싶지 않다. 단지 그 사실까지가 인정하기 힘든
일이다. 확실하게
그는 내게서 벗어나려
하고 있다는 것을.
내가 괴물인가?
왜 내게서 도망가
려고 하느냐
말이다...

서럽다

초등학교 시절 나는 미술 학원에 다닌 적이 없었다. 내겐 가까이 그림과 관련된 일을 하는 친인척도 없었기 때문에 그림을 그리면서 사는 사람, 즉 화가나 디자이너라는 직업이 있는지도 모르고 지냈던 시절이었다. 어릴 적부터 화가가 꿈이었다던 나의 많은 동료들과는 사뭇 다른 어린 시절을 보냈다. 그렇지만 내게도 그리는 재주가 있다는 사실을 일깨워 준 일이 있긴 있었다.

무수히 많은 공주들과 그녀들이 입어야 하는 의상들을 그려 댈 무렵 하루는 대학생 사촌 오빠가 놀러 와서는 혼자 노는 그 모양새를 한참 들여다보더니 이렇게 말했다.

"너는 앞으로 의상 디자이너가 되면 되겠구나. 이렇게 다양한 옷을 그려 대다니. 정말 신기한걸."

중학교 시절 국사 수업 시간의 일이다. 국사책에는 무수히 많은 지도(지역적, 연대별)가 나오는데 선생님께서 칠판에 여러 지도를 그려 가면서 역사 속 사건 사고를 재미나게 이야기해 주시곤 했다. 물론 중요한 것은 시험에 나올 것이므로 우리는 공책에 지도를 열심히 따라 그리며 그 지도 위에 이것저것을 필기하고 표시해야만 했다.

어느 날 열심히 지도를 따라 그리고 있는 나를 보신 국사 선생님이 '지도 걸map girl'이란 별명을 붙여 주셨다. 지도를 똑같이 잘 그려 냈기 때문이었다. 내게 무엇을 보고 똑같이 따라 그리는 일은 쉬운 것이었다. 눈과 손을 동시에 이용하면 되었다.

실연 중_ 종이에 다양한 재료 2000년

나는 그때부터 주변의 것들을 그대로 따라 그리기 시작했던 거 같다. '어? 이거 내가 그리면 꽤 비슷하잖아.' 하면서. 그리고 나는 미술에 재능이 있다는 소리를 꽤나 듣게 되었다. 그러니까 나는 의외로 국사 수업을 통해 그리기에 재능이 있다는 것을 깨닫게 된 것이다.

학교 미술 선생님이 미술을 공부해 보라고 권하셨다. 미술 학원에 다니라는 얘기였다. 그리고 미술 고등학교로의 진학도 추천하셨다. 하지만 나는 미술 고등학교에 가지 않았다. 그때는 미술 말고도 따로 하고 싶은 것들이 많았던 시절이었다. (사실 나는 그때 문학에 꽂혀 있었고 소설가 같은 글을 쓰는 사람이 되고 싶었다.)

미술 학원에 다니기 시작한 것은 고등학교에 진학할 무렵부터였다. 그 이후 미술대학에 가겠다는 꿈을 갖게 되었다. 그 시절 미술 시간과 미술 학원에 다니면서 배우게 된 것들은 다음 단어들로 대표되는 것들이었다. 양감, 밀도감, 입체감, 빛과 그림자, 농담, 색, 조화, 대비, 균형 등 미술에 대한 기본적이고 아카데믹한 것들이었다.

하지만 나는 이 시절의 그림 그리기에 대해서 약간의 답답함이 있음을 고백하지 않을 수 없다. 미술대학 진학을 준비하면서 배우기 시작한 그림 그리기는 회고하기 괴로운 부분들이 있다. 마치 운전면허 시험을 치르는 것과도 비슷한 맥락이다. 운전면허 시험을 보러 학원에 가면 단기간에 운전면허증을 따기 위하여 맞춤식 교육이 이루어진다. 차에 대한, 교통과 도로 사정에 대한 충분한 이해를 기반

으로 한 공부를 시키기보다는 암기식 교육인 것이다. 그러니까 '일단 면허증을 따고 보자.' 이런 식이었다.

미술대학 진학을 위한 미술교육도 비슷했다. 지망하고자 하는 미술대학에서 치르는 시험의 자료를 정리해서 그것만을 집중 탐구하게 하는 것이 그때의 미술교육이었다. 내가 입시를 준비하던 3~4년간 그려 댄 사과와 주전자, 그리고 몇몇 정물을 빙자한 고물 쓰레기들은 지금도 보기가 싫을 정도이다. 도대체 누가 누구인지 정확히 잘 알 수도 없었던 그리스신화 속 인물이나 철학자들의 하얀 석고상도 마찬가지이다.

하지만 교육이라는 어려운 시대적 과제와 경쟁을 통해 소수를 선발해야만 하는 시험이라는 속성의 한계에 대해서 정답이 없으니 할 말이 곤궁해진다. 그렇다고 이런 미술교육에 대해서 긍정적이지는 않다. 동일한 도구로 계속 반복해서 그리다 보면 암기를 하게 되고 그 암기를 통해 기술만을 익히는 이런 방식의 그리기는 미술의 많은 부분이 아니기 때문이다.

오늘의 여행을 듣고 따듯하게 잠자리면

편안했다. Perth Kyleakin을 비롯한
여러 목적지에서의 동산이 넘어진다.
고 생각된다. 안전한 드라이브로서
드라이브 여행에게

는다. 정말 오리지널 다양한 정리들은 따라

nwall

e"
ay

Supa
HaNoi
LAOS
Luang
PhaBang
Vang Vieng
하롱베이
Vinh
Vinh
Hue
DaNang
HoiAn
Da Lat
Siem Reap
CAMBODIA
Tonle
Sap Lake
Phnom Penh
Ho chi minh
Vung Ta'

Caledonian Canal Heritage Centre, Fort ...
Loch Ness, Drumnadrochit
Culloden Visitor centre
Landmark Forest Heritage Park, Carrbridge 롯데월드 놀이 공원
Black Isle Wildlife & camera Park, North Kessock

Victoria Market

To Tore & Alness

River Ness

Beauly
Firth
The Gathaguer

Muirtown
Rd

기차역

Victoria DRII

Youth
Hostel

Ness Br.
Against.
Museaml
Art gallery
Castle

Crown

INVERNESS

Caledonian Canal

Ness ISLANDS

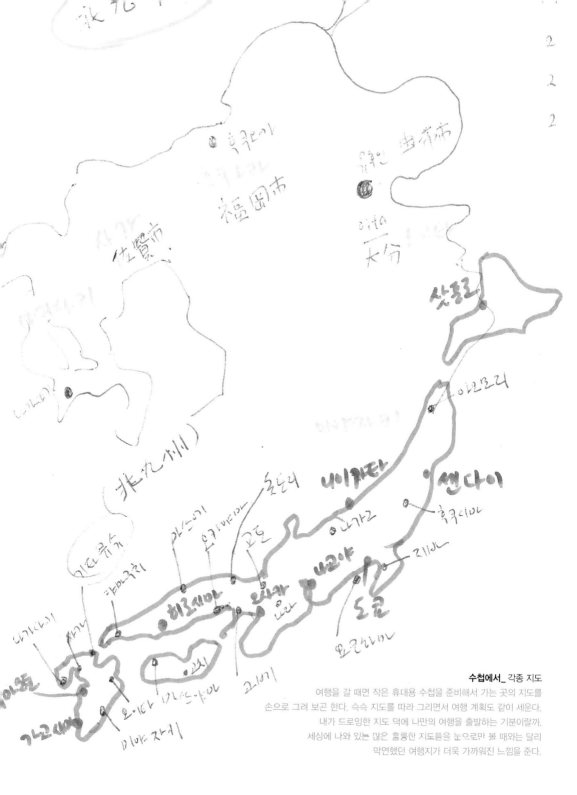

수첩에서_ 각종 지도
여행을 갈 때면 작은 휴대용 수첩을 준비해서 가는 곳의 지도를
손으로 그려 보곤 한다. 슥슥 지도를 따라 그리면서 여행 계획도 같이 세운다.
내가 드로잉한 지도 덕에 나만의 여행을 출발하는 기분이랄까.
세상에 나와 있는 많은 훌륭한 지도들은 눈으로만 볼 때와는 달리
막연했던 여행지가 더욱 가까워진 느낌을 준다.

내가 미술이라는 것에 대해 본격적으로 고민하게 된 것은 스무 살 문턱에서 대학 진학을 눈앞에 두고서이다. 나는 미술대학에 합격하고 나서 더 이상 입시용 그림을 그리지 않게 된 것이 기뻤다. 그리고 언제나 한번쯤 그려 보고 싶었던 작은 캔버스와 유화물감을 사서 집으로 돌아왔다. (그때까지 내가 알고 있었던 무수히 많은 유명한 화가들이 캔버스에 유화물감으로 그림을 그렸다는 것을 부러워했던 것이다.)

그 순간이 지금도 기억이 난다. '하얀 캔버스에 무엇을 그릴까?' 하고 한참을 고민하다가 나는 어떤 풍경을 떠올렸다. 내가 늘 오가면서 바라보던 그 풍경, 그 풍경이 내 맘속에 있었다. 더 이상은 사실적이지 않고 어떤 정리된 이미지로 내 안에 남아 있었던 그 풍경은 내게 무척이나 개인적이고도 특별했다. 나는 그것을 그려 보고 싶었다. 마치 그리고 싶은 때 그리던 어린 시절로 돌아간 것처럼 능동적으로 붓을 들었다.

그때 이후로 나는 내게 개인적이고도 특별한 것들을 그리기로 했다. 그것은 내가 그림을 그리는 이유가 되어 주었다. 왜, 무엇을 그리고 어떻게 그려야 하는지에 대해서 드디어 진지하게 고민하게 되었다.

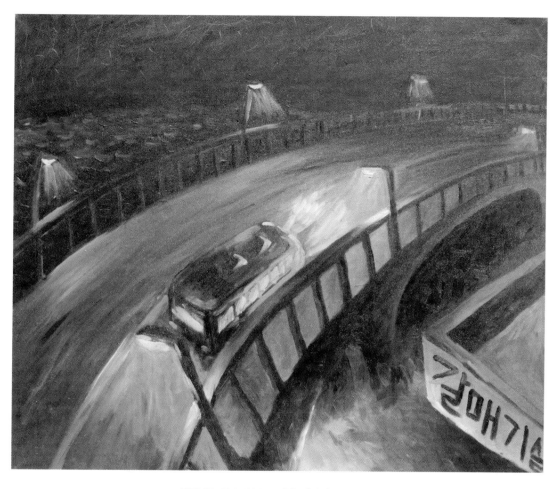

갈매기살_ 72.7×60.6cm 캔버스에 유화물감 1991년

아마도 내가 그린 첫 풍경화일 것이다. 버스를 타고 지나다니던 다리의 풍경이다. 물론 그 풍경을 보고 그린 그림이 아니다.
집 방 안에 앉아 있을 때 머릿속에 떠오른 풍경이다. 심상의 풍경이라는 것은 남기고 싶은 것만 남기고 기억나지 않는 것들은 정리된다.
그래서 다분히 개인적 풍경화가 될 수 있다.

다리_ 19.6×27cm 종이에 아크릴물감 2004년

첫 번째 그림_ 19×25cm 종이에 이그릴물감 2012년
나는 지속적으로 다리를 그렸는데 점점 더 단순해졌다.

빛나는 순간을 남기고 싶다

—

무엇을 그릴까

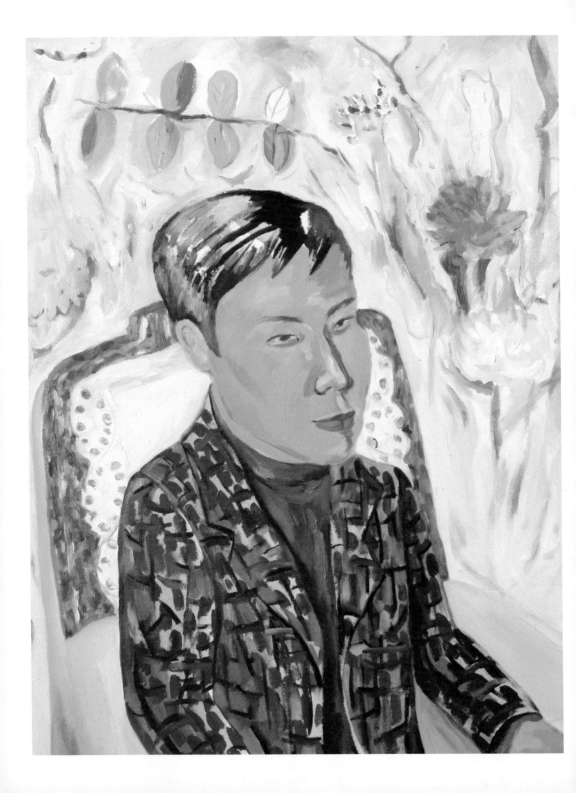

하얀색 화면을 눈앞에 두고서 무엇을 그릴까 하고 고민하는 사람에게 일단 네가 좋아하는 것을 그려 보라고 말해 주고 싶다. 애정이 있는 것을 그리는 일은 즐겁기 때문이다. 좋아하는 사람의 얼굴, 좋아하는 고양이, 좋아하는 꽃, 좋아하는 음식, 좋아하는 풍경 등 눈에 보이는 것을 넘어서 좋아하는 소리, 음악, 냄새 등을 표현해 보는 것도 좋겠다.

애정이 있는 것을 그려서 행복하기도 하지만 그림을 그려서 그 대상에게 애정을 느끼게 되기도 한다. 그림을 그리다 보면 그 대상을 더 좋아하게 될 가능성이 더 높아지고 더 많이 알게 된다. 더 많이 알게 되면 더 표현할 게 많아진다.

portrait_ 53×65.1cm 캔버스에 유화물감 1994년
아버지를 그린 그림이다. 이러저러한 사연으로 예전 그림을
많이 갖고 있지 못한데 지금은 안 계신 아버지를 그려 놓은 유일한
이 그림이 내게 남아 있다는 것을 알게 되었을 때 몹시 기뻤다.

어떤 것을 그림으로 그려 보면 그 대상과 친해지게 된다. 그리지 않고 보기만 했던 것과는 현격히 다르다. 한번 그림으로 그려 본 대상은 마치 사귀기 전의 친구와 사귀어 보고 난 뒤의 친구만큼 다르게 보인다. 예를 들면, 내가 잘 알고 있다고 생각했던 사람의 얼굴을 그리다 보면 '어? 어!' 하고는 몰랐던 혹은 인식하지 못했던 부분을 발견하게 된다. 이 경험은 모두에게 일어나니 믿어지지 않는다면 한 번 시도해 보기를 권한다. 그리기라는 과정을 통해서 깊이 관찰하게 되기 때문이다. 또한 그것을 표현하면서 새롭게 알게 되는 것들도 있다. 이렇게 그리니 훨씬 더 사실적이네, 혹은 이렇게 표현해 보니 이 대상이 가진 느낌과 더 가까워진 것 같은데! (또 다른 사실적 표현이 되는 것이다.) 표현 방식을 바꾸면서 좀 더 다양한 시도를 하게 되고 그 시도를 통해서 그리고자 하는 대상과 좀 더 친해진다.

친구의 얼굴 _ 노선유 7세

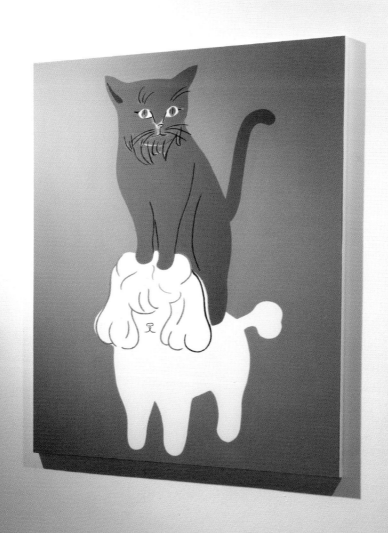

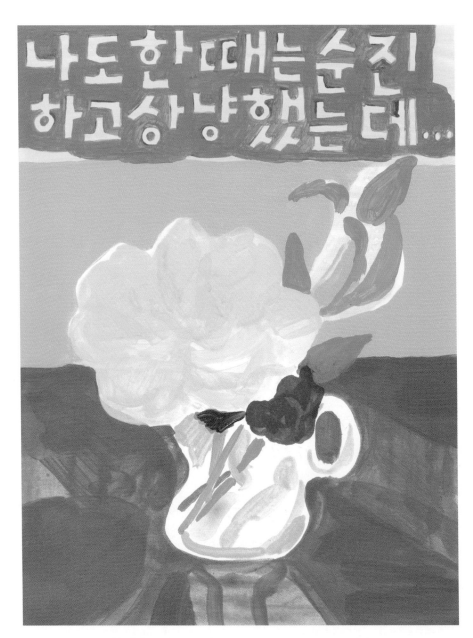

나도 한때는 순진하고 상냥했는데_ 19×25cm 종이에 아크릴물감 2012년

지금의 나는 그림을 그릴 때 그림을 통해서 보여 주고 싶은 것들을 먼저 고민하거나 구상한다. 그러니까 어떤 의도를 가지고 그림을 그리기도 한다. 이 그림을 보는 이들이 이런 것을 느껴 줬으면 하는 것들이 있다는 말이다. 그것은 대체로 어떤 상태를 표현할 때가 많다. '무엇'을 그릴지 그때 대체로 결정이 난다. 그 이후 형태와 표현 방식을 결정한 뒤 그림을 그리는데 완성이 되었을 때의 모습을 예측하면서 그림을 그려 나간다. 하지만 그 예측대로 나오지 않는 경우도 종종 있다. 어떤 화학작용이 일어나 그림이 스스로 말을 하고 완성되는 것 같다. 언제가 완성이냐고 묻는다면 나는 그때를 완성이라고 말하고 싶다. 때때로 나의 예측과 다르게 태어난 그림을 감상하는 일은 색다른 즐거움이 된다.

직설적으로 표현하는 것은 재미가 없으므로 어떤 상징을 숨겨 놓기도 한다. 가끔 보는 사람이 그것을 못 찾아도 그만이라는 배짱을 부릴 때도 있다. '이해를 못 해도 괜찮아.' 하고. 미술이 반드시 이해를 필요로 하지는 않는다는 점에서 미술이 멋진 것이라고 생각한다. 그런데 참 놀라운 것은 많은 사람들이 그 기호를 읽어 내고 나름 숨겨 놓은 의도를 파악해 낸다는 것이다. 그럴 때 깜짝 놀라 '아… 대단들 하시네.' 하며 이들의 예리한 눈에 손을 들게 된다. 그리고 마치 그들과 게임을 하듯 '더 어려운 구조를 찾아내리라.' 하고 고심하기도 한다.

나는 대체로 눈에 보이는 그대로의 사실적 묘사를 통한 그리기를 하지 않는 편이다. 물론 주변에 널려 있는 친숙한 소재들을 가져와서 그림으로 그린다. 인물이 될 수도 있고, 물건, 동물, 혹은 창밖의 풍경, 걷다가 만난 풍경, 또는 자료 속에서 만나는 것도 어떤 소재가 될 수도 있다. 하지만 그것이 (나에게, 그러니까 인지하고자 준비가 되어 있는 나에게) 발견되었을 때의 그 순간을, 그 시간성을 그린다고 할 수 있다. 이것들은 실존하는 것의 사실적 묘사와는 다르다. 나는 그 소재들을 이용해서 심상의 찰나, 즉 빛나는 순간을 표현하고자 한다. 그러니까 '빛나는 것'을 그리고 싶다. 하지만 빛나는 순간은 순식간에 지나간다. 그림으로써 그 순간을 남겨 놓고 싶다.

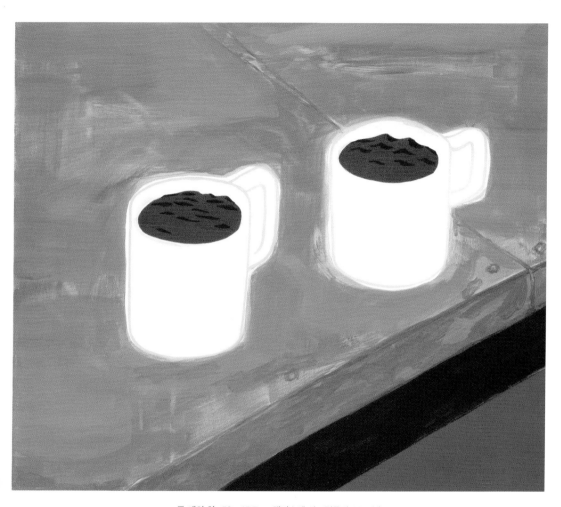

두 개의 차_ 53×45.5cm 캔버스에 아크릴물감 2008년

다방_ 72.7×60.6cm 캔버스에 유화물감 1994년

많은 화가들은 자신이 좋아하는 작가들의 작품을 모방하거나 그 모방을 넘어서 자신만의 스타일로 재해석하기도 했다. 그들은 자신들이 좋아하는 미술을 자신의 미술로 만들어 낸 것이다. 내가 알기론 미술 학습에서 그것보다 더 좋은 방법은 없다. 좋아한다. 궁금해한다. 알고 싶어 한다. 따라 하고 싶어진다. 그리고 그 수순을 거쳐 자신의 방식을 만나게 될 수도 있다. 무엇을 어떻게 그리고 왜 그려야 하는지에 대한 해답은 이전 미술에서 쉽게 찾을 수 있고 거기서 많은 것을 배울 수 있다.

그렇게 해서 많이 보고 배운 것들은 내 안에 켜켜이 쌓이게 된다. 어떤 것을 그린다는 것은 그렇게 쌓여 있던 어떤 것들이 어떤 계기로 풀려나오는 것이다. 그래서 그것은 대개 내가 어디선가 봐 왔던 것, 공부했던 것 등에서 시작된다. 그러니 세상에 새로운 것은 없고 완전한 창조는 너무 거창한 말이라고 생각한다. 하지만 그것들을 그려 나가는 주체는 세상에 한 사람밖에 없으므로 이른바 새롭거나 다양한 미술이 태어나게 되는 창작의 조건이 된다.

미술대학을 다닐 때, 나는 빈 캔버스를 바라보며 '무엇을 그릴까?' 혹은 '나는 무엇을 그리고 싶은가?'라는 화두를 늘 품고 있었다. 어쩌면 너무 일찍 작가가 되고 싶었던 건지도 모르겠다. 학교에서는 무엇을 그릴까보다는 어떻게 그릴까에 대한 교육 내용이 더 많았다. 주어진 교과과정('무엇을'에 해당하는 것을 학교에서 내준 것이나 다름

없었다)을 어떻게 소화해 내는지에 대한 일종의 훈련이 이뤄졌던 것이다. 여러 교수님들은 그려진 그림을 평가할 때 '이것을 왜 그렸느냐?'보다는 '이것을 왜 이렇게 그렸는가?'라는 질문을 더 많이 했다. 아무래도 배우고 가르쳐야 하는 입장이다 보니 그림의 표현 방식에 대한 평가가 더 많았던 것이라고 생각한다.

하지만 나는 어느 순간부터 무엇을 그려야 하는지를 알아야 그림을 왜 그리는지를 알 수 있을 것만 같았다. 물론 해답을 찾지 못했지만 그래도 계속 그림을 그려야 한다는 생각을 했다. 그리는 일이 내게 어떤 사명처럼 느껴지던 시절이었다. 아마도 그 시절에 교육받은 게 그런 사명의식 같은 것이 아닐까 싶다. 미술대학은 아무래도 미술가를 양성하는 곳이니 말이다.

그 이후 학교를 졸업하고도 나는 꾸준히 무엇을 그려야 하는지에 대한 고민을 했고 해 오고 있다. 그렇게 시간이 흘러 내게 그린다는 것은 내가 세상과 소통하는 중요한 창구가 되었다. 그림은 내가 말하고 싶은 것을 말하는 도구가 되었다.

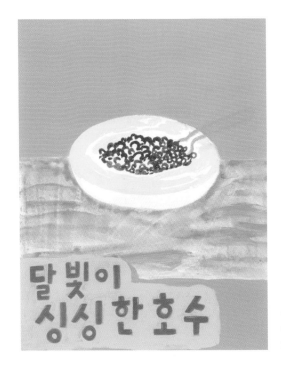

달빛이 싱싱한 호수(P.Eluard)
19×25cm 종이에 아크릴물감
2012년

　　길을 걷는다. 산책을 한다. 혹은 여행을 한다. 카페에 우두커니 앉아 커피를 홀짝거릴 수도 있다. 이것저것 생각에 잠기기도 하고 지나면서 눈에 들어오는 여러 이미지들을 채집하기도 한다. 집에 돌아와 내게 남겨진 이미지들을, 생각들을 노트에 그리거나 써 본다. 그 이미지들은 실지로 눈에 띄었던 것일 수도, 그냥 내 마음속에서 일어난 어떤 환영일 수도 있다. 하지만 중요한 것은 그 당시 내가 얻은 수확물이라는 점에서는 차이가 없다.

이미지를 수확하고 그 수확한 것들을 풀어 놓으면서 다시 재조립하거나 편집하는 과정을 통해서 새로운 것이 나타나기도 하고 이미지가 다듬어지기도 한다. 그 정리된 이미지를 어떤 도구를 이용해서 표현할 것인지 결정하고 작업에 들어가게 되는데 그 과정에서 또 다른 새로운 것들이 나타나기도 하고 또다시 편집되거나 재구성되기도 한다. 하지만 나는 항상 첫 이미지를 잃지 않으려고 노력한다. 나를 움직여 그림을 그리게 만든 처음 에너지, 동기가 그림에 드러나길 바라기 때문이다.

그것을 어떤 '신선함'이라고 생각하는데 마치 밭에서 갓 따온 수확물을 바라보는 기분과 비슷하다. 그때의 그 싱싱함을 놓치고 싶지 않다. 시들기 전에 어서어서 그려 내고 싶다. 내가 그리는 대상이 무엇인지보다는 내가 그 대상을 만났을 때 일어났던 어떤 것을 잃지 않고 표현해 내고 싶기 때문이다. 그것이 내겐 사실적 상태로 다가오기 때문이다. 그리고 그것이 잘 표현되었을 때 사실적 그림, 생생한 그림으로 완성이 된다. 종종 엉성하고 빠른 붓질로 휙 하고 그려 낸 스케치나 드로잉이 생생하고 사실적으로 느껴지기도 하는 것은 그리기의 지난한 과정 속에서 시들 겨를이 없었기 때문일 수도 있다.

밥만 먹고는 못 살아

왜 그릴까

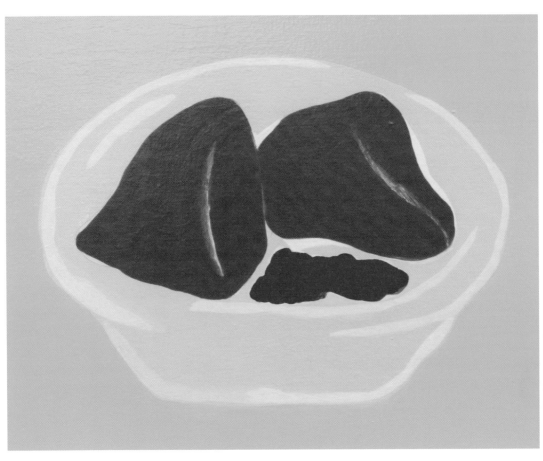

사모사_ 45.5×38cm 캔버스에 아크릴물감 2007년
사모사는 삼각형 모양의 튀김으로 인도의 대표 길거리 음식이다.

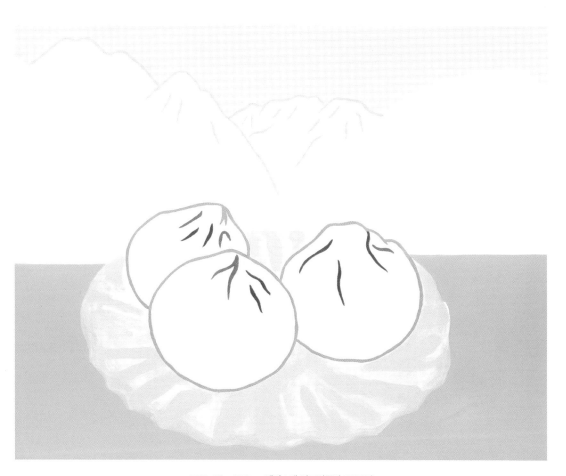

모모_ 53×40.9cm 캔버스에 아크릴물감 2008년

모모는 네팔의 만두를 칭하는 말이다. 멀리 히말라야가 보이는
라다크 지역을 다녀온 적이 있는데
그때 먹었던, 이름도 귀여운 모모를 잊지 못하고 있다.

여행_ 종이에 마커펜과 먹지 2013년
여행을 가면 누가 시키지도 않았지만 그림을 그리게 된다. 새롭게 접하는 것들에 대한 즉각적 반응을
남겨 놓고 싶어서이다. 여행에서 돌아와서 남겨진 잔여물들을 정리해서 또 다른 그림을 그리기도 한다.
뭔가 보고 느꼈으니 표현에 대한 욕구가 왕성해지기 때문이다.

예전에 여러 화가 선생님들과 함께 사생 여행을 다녀온 적이 있다. 미니버스를 타고 다니다가 좋은 장소가 나타나면 차가 멈춘다. 작가 선생님들은 모두 차에서 내려 각자 자신만의 도구들로 거기서 만나게 되는 풍경이나 인물 등을 그렸다. 눈에 보이는 것들을 즉각적으로 자신의 드로잉북에 옮겨 그리는 것이다.

선생님들 중에는 한국 화가가 많았는데 그분들이 휴대용 붓으로 스윽 하고 그곳의 풍경을 그려 내시는 것을 보고, 난 눈이 휘둥그레졌다. 오랜 시절 필력을 다지고 다지신 실력에 놀라서이다. 먹으로 그림을 그리면 잘못 그려도 수정을 할 수가 없기 때문에 일필휘지로 그려 내야 한다. 그때 잠시도 쉬지 않고 만나는 모든 것들을 그리느라 바쁘신 한 한국화가 선생님이 있었다. 그 사생 여행 3일 동안 두툼한 드로잉북 한 권을 가득 그림으로 채우셨다. 깨작깨작 몇 점 안 되는 그림을 그렸던 나는 부끄러운 마음이 일었다. 그분이 그림을 그리시면서 내게 해 주신 말이 있다.

"내가 생각하는 작가는 말이야, 쉬지 않고 깨어 있어야 해. 그리고 쉬지 않고 그림을 그리는 사람이지."

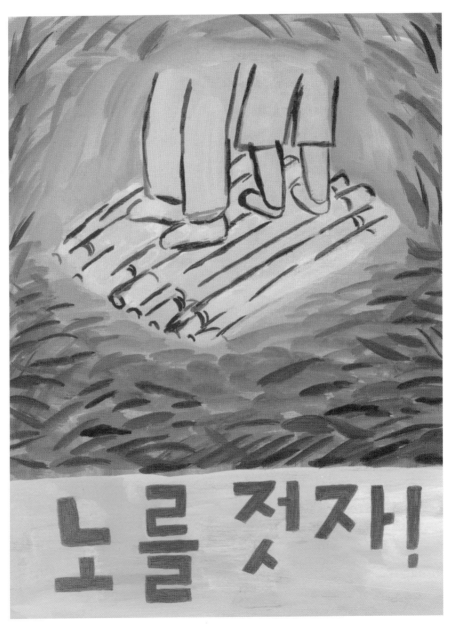

노를 젓자!_ 19×25cm 종이에 아크릴물감 2012년

드라마나 영화에서 어떤 화가가 등장한다. 그는 몇 날 며칠 자신의 공간에 스스로 갇혀 열정적으로 그림을 그려 댄다. 언뜻 미치광이 같기도 하다. 어쩌면 우리에게 익숙한 예술가 이미지이다. 그 화가는 자신이 뜻하는 대로 그림이 그려지지 않아 화를 내기도 하고 어쩔 바를 몰라 하며 비탄에 빠지기도 한다. 이미 그렸던 그림들을 찢어발기기도 하고 사용하고 있던 붓을 내던지기도 한다. 자괴감에 몸서리를 치며 극단적으로 괴성을 지르며 뭔가를 부수기도 한다.

그는 이 문제를 스스로 해결하고 싶기 때문에(혹은 그래야 하기 때문에) 그 누구의 도움도 받지 않으려 한다. 자신을 가둔 감옥에서 나오지 않고 혼자 씨름을 하는 그는 무척 지쳐 보인다. 그가 만들어 가려는 세계가 분명 있는 모양이다. 그만의 세계에서의 일들을 해결할 수 있는 자는 오로지 그뿐이다. 주변의 어떤 이도 도움이 되지 못한다. 그러던 어느 날 드디어 그는 뒤통수에서 환한 빛이 솟구쳐 나오는 환희를 만난다. 그가 그토록 원하던 어떤 경지, 혹은 결과물을 만난 것이다. 고통의 쓴맛을 이겨 낸 보람에 그는 으하하하 탄성을 지르며 '그래! 바로 이거야!'를 외친다.

그는 뼈와 살을 깎아 만들어 낸 그 결과물을 관객에게 내보이고 평가를 받는다. "오! 정말 좋군요!" "세상에! 너무 감동받았어요." "당신의 그림은 정말 특별하군요!" 등등. 그제야 그는 이마에 흘러내리는 땀을 닦으며 안도의 한숨을 내쉬고 만족스러운 쾌감을 얻는다.

드 라 이 브

드라이브_ 종이에 마커펜과 먹지 2009년

화가로서 이런 극단적인 경험을 직접 해 봤느냐 묻는다면 나는 "허허 말도 안 돼!"라며 허탈하게 웃을 수밖에 없다. 그러곤 "그건 연기야 연기!"라고 빈정대겠지만 어떤 상황인지 이해할 수도 있다. 많은 사람들이 예술가에게서 어떤 광기 어린 모습을 기대한다. 그 모습이 극단적일수록 또는 비극적일수록 그가 만들어 낸 작품은 더 빛날 수도 있다. 포장이나 거품이 덧씌워진 채로 우리에게 소개되어 온 역사 속 예술가들도 부지기수이다. 이 모든 점을 감안하더라도 예술에서 창작의 고통은 당연한 듯 보인다.

비단 예술뿐이겠는가. 어떤 일이건 어느 지점에 도달하고자 하는 과정은 지루하고도 기나긴 시간을 거쳐서 도착한다는 것을 우리는 알고 있다. 이런 가시밭길은 누구나에게 놓인다. 갈지 말지는 스스로 결정하는 것이지만 미치광이 화가와 마찬가지로 만나게 될 환한 빛을 좇아서 우리는 그 길을 간다. 그렇게 스스로 원해서 들어간 그 가시밭길을 통과하면 환한 빛이 솟구쳐 나오는 것까지는 모르겠지만 어느 정도 달콤한 열매가 달린 커다란 나무가 기다리고 있을 것이다.

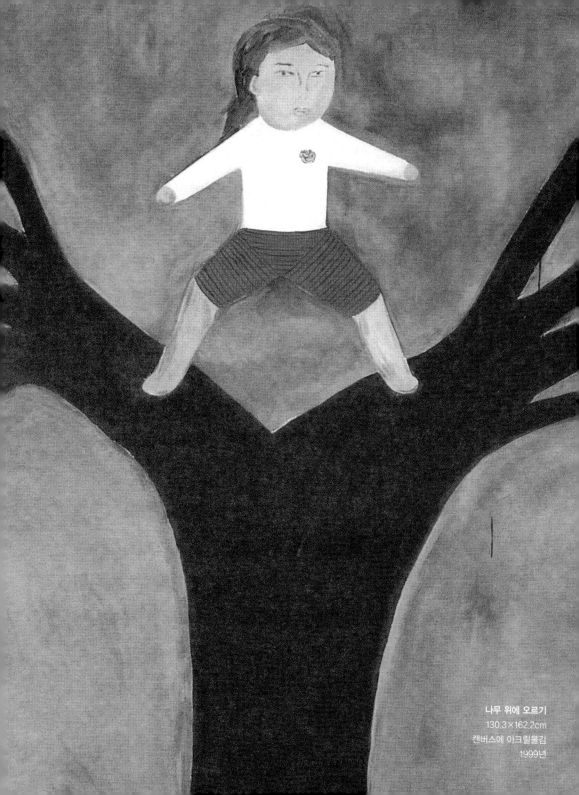

나무 위에 오르기
130.3×162.2cm
캔버스에 아크릴물감
1999년

상냥한 습관_ 53×45.5cm 캔버스에 아크릴물감 2012년

군이 화가가 아니더라도 내면에 뭔가 해결이 안 되는 것으로 가득 차 있다고 느낀다면 그림이나 글로 해결할 수 있다. 감상하는 것만으로도 도움이 되기도 한다. 자신이 그린 그림을 감상하거나 남의 그림을 감상하거나 뭔가를 감상하는 일은 밥을 먹고 인생을 꾸려 나가는 것과는 전혀 상관이 없는 일일 수도 있다. 누군가는 '쓸모없음'이 바로 예술의 정체성이라고도 한다.

"밥만 먹고 못 살아."라는 말이 있다. 무언가를 보는 즐거움과 표현하는 즐거움이 밥 말고 다른 것일 게다. 그림 몇 점을 감상하려고 주말에 일부러 시간을 내어 전철을 타거나 버스를 타고 비싼 입장료를 지불하면서 미술관에 간다. 심지어 비행기를 타고 저 멀리 타국에서 하는 전시를 보러 가는 사람들도 있다. 그것이 주는 가치에 대해서 평가하는 것은 물론 각자의 몫이다.

그림을 그린다는 것은 애초에 배설로 시작된 일이고 모든 사람이 그림을 그린다. 하지만 직업으로 그림 그리는 사람이 된다는 것은 다른 분야와 마찬가지로 그 일에 전문가가 된다는 뜻이다. 음악가, 의사, 선생님, 요리사 등 다른 이들보다 그 일에 대해 더 많이 알고 이해하고 있으며 그것을 위해 엄청난 시간을 들여 결국 타인에게서 잘한다는 사회적 평가를 받는다는 점에서 말이다.

걸고 있었다면, 계속
걸으면 된다.

걷고 있었다면_ 종이에 마커펜과 먹지 2014년

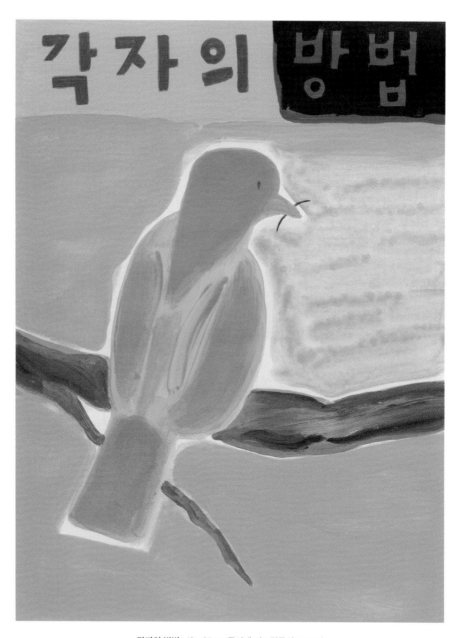

각자의 방법_ 19×25cm 종이에 아크릴물감 2014년

동그라미 그리려다
무심코 그린 얼굴

—

그냥 그리기

곡선:구부러진선_ 19×25cm 종이에 아크릴물감 2013년

어린아이에게 그림 도구를 쥐여 주고 그림을 그리게 한다. 어린아이는 조금도 주저하지 않고 뭔가를 그려 나간다.

"너 뭐 그리니?"

"그냥요."

어쩌면 그림을 그린다는 것은 별게 아닐 수도 있다. 많은 날들 그냥 우리는 그림이 그리고 싶어서 그린다.

준비된 종이 위에 연필이나 볼펜이나 붓이나 아무 도구나 꺼내어 그냥 떠오르는 대로 그려 보자. 이것이 바로 '낙서'가 아니고 무엇이 겠는가. 누군가와 전화 통화가 길어지면 심심해진 손은 어느덧 뭔가를 끄적거리고 있다. 전화 통화가 끝난 후 테이블 위에 굴러다니던 종이쪽지 위에 그려진 그림을 보면 흠… 뭔가 친숙한 듯 생경한 그림이 놓여 있곤 한다.

'그린다'는 운동성(육체의 움직임)을 통해서 기분이 전환되기도 한다. 별게 아니지만 뭔가를 표현한다는 것은 그런 것이다. 아무 생각 없이 그리기 시작한 그림이 점점 진화가 되기도 한다. '뭐야. 이거 이렇게 그리니까 꽤 재미있잖아.' 혹은 '흠. 담에 이렇게 그려 봐야겠군.' 하고. 또는 '동그라미를 동그랗게 그리는 게 생각보다 쉽지 않군.' 등의 깨달음이 오기도 한다.

저항이 적은 쪽_ 종이에 펜, 수첩에서 2014년

아무 생각 없이 마구잡이로 그려진 그림들에서 우연히 어떤 멋진 이미지들을 만들어 낼 수도 있다. 사실 아무 생각이 없이 그렸다지만 우리의 무의식이 작용을 했을 것이다. 무의식이 누군지는 모르겠지만 그가 시키는 대로 그려 보기로 하자. 이미지들이 반드시 어떤 형상을 띨 필요는 없다. 때론 추상형의 이미지가 더 많이 상상을 불러일으키기도 하고 어떤 은유를 내포하기도 한다. 어렵게 형이상학적이라고 해도 좋다.

'동그라미 그리려다 무심코 그린 얼굴'이란 시와 노랫말이 있다. 우연히 뭔가가 나올 수도 있다. 그냥 그린다는 것은 참 멋지고도 신기한 일이다.

저항이 적은 쪽
60.6×50cm
캔버스에 아크릴물감
2014년

그림을 그리는 것은
눈이다

—

보고 그리기

순천 풍경 스케치_ 종이에 컬러펜 2014년

'본다'는 것은 무엇일까? 어디까지가, 어디까지를 보는 것일까? 그림을 그리기 위해서 본다. 혹은 관찰한다. 우리는 눈을 통해서 본다. (뭐 굳이 따지자면 마음의 눈도 눈이다. 기억을 연상해 보는 것도 보는 것이다. 봤던 것을 또 보는 것이다.) 눈을 통해서 어떤 사물, 인물, 풍경 등을 본다. 그림을 그리기 위해 내 눈은 그리려는 대상을 형태, 색깔, 양감, 촉감 등으로 인지한다. 그리고 분위기, 냄새 등을 인지하기도 한다.

그리고자 하는 대상은 언제 누가 어떻게 보느냐에 따라 다르게 보일 것이다. 각자가 가진 그릇만큼 보인다. 즉, 자신이 가지고 있는 여러 요소들이 보이는 것을 결정한다는 말이다. '뭐 눈에는 뭐만 보인다.' 혹은 '아는 만큼 보인다.' 등의 말들이 있다. 이를테면 개인적 경험들이 그가 볼 수 있고 인지할 수 있는 영역의 범위를 달리할 것이다. 어른이 보는 것을 어린아이가 보지 못하고 어린아이가 보는 것을 어른이 보지 못할 수 있는 것처럼. 그렇다면 현재의 내게 보이는 것은 어떤 것일까. 표현하고 싶은 것은 무엇일까. 그리고 무엇을 어떻게 표현할 수 있을까.

나는 중학생에서 고등학생으로 가는 길목에 미술 학원에 처음 다니게 되었다. 낯선 곳에 와 부끄러워하던 내게 학원 선생님께서 정물대 앞으로 오라고 해서는 눈에 보이는 정물을 그려 보라고 하셨다. 내가 처음 그림을 배우러 온 학생이었기에 그리는 것을 보고 실력을 파악하려고 하셨던 것이다. 나는 선생님이 준비해 주신 하얀색 도화지 위에 연필로 눈에 보이는 것들을 그려 나갔다. 한참 그리고 있는데 뒤에서 선생님께서 그건 그리지 않아도 된다고 하셨다. 깜짝 놀라 그리던 손을 멈추었다. 나는 정물대 위에 놓인 몇 개의 정물을 다 그리고 나서 정물대의 턱과 그 밑으로 내려다보이는 다리와 바닥 면까지 그려 대고 있었다. 나로선 선생님께서 보이는 대로 그리라고 하셨기 때문에 네모난 도화지에 넣을 수 있는 한 다 꽉 채워 눈앞에 펼쳐져 있는 것들을 따라 그렸던 것이다.

당시에는 화면의 배치나 균형, 조형감 등에 대해서는 전혀 고려하지 못했다. 말 그대로 보고 그리기만을 했다. 하지만 보는 주체가 보는 방법과 감각을 키워 가면 더 다른 것을 볼 수도, 더 많은 것을 볼 수도, 보면서 스스로 정리된 것만을 볼 수도 있게 된다는 것을 차차 그림을 배워 나가면서 알게 되었다.

순천 풍경 시리즈
각 53×40.9cm
캔버스에 아크릴물감
2014년

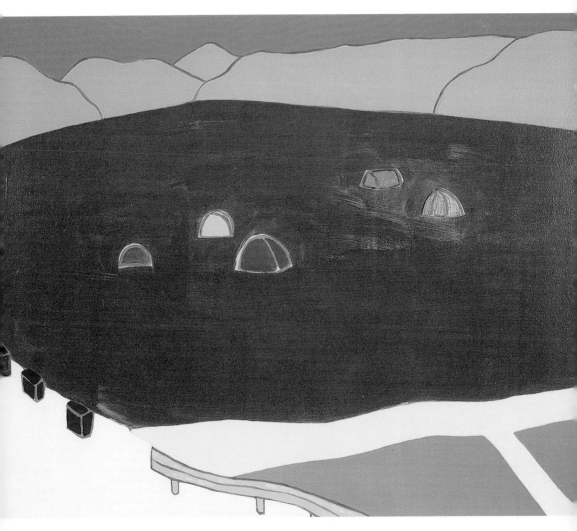

겨울 낚시터_ 116.7×91cm 캔버스에 아크릴물감 2006년

기본적인 미술교육의 기초라고 할 수 있는 보고 그리기. 그림을 그리는 것은 정작 '손'이지만 사실은 '눈'이라는 중요한 사실을 나역시 오래전에 배웠다. 어떤 것을 보고 그리기 위해서는 관찰이라는 것이 필요하다. 관찰의 시작은 그리고자 하는 대상을 유심히 쳐다보는 것이다. 그 대상은 눈을 통해서 내 안의 인식 기관으로 들어오는 순간 자신만의 기호를 통해서 손으로, 도구로 이어져 그림으로 표현되어져 밖으로 나온다.

이때 관찰을 시작하는 눈, 인식하고 그것을 그리기 위해 기호화하는 기관들, 표현을 위해 쓰이는 도구들은 그 범위가 정해져 있지 않다. 그만큼 같은 대상을 보고도 다양한 그림 그리기가 가능해진다. 같은 사람이 같은 대상을 그렸더라도 주어진 조건이 하나만 달라져도 다른 그림이 나오게 된다. 인식의 방법과 도구의 활용에 대해서 더 학습한다면 더 다른, 더 발전된 그림 그리기가 가능해진다. 실제로 눈앞에 보이는 어떤 것을 보고 그린다고 해서 반드시 객관적 사실적 묘사가 될 필요는 없다. 그래서 우리는 다 다른 개성 있는 그림을 그려 낼 수 있다.

가을_ 45.5×37.9cm
캔버스에 아크릴물감 2013년

이미지 채집가

—

머릿속에 떠오르는 것을 그리기

어느 날 밤에 악몽을 꾸었다. 그 이미지가 너무 생생해서 일어나자 마자 수첩에다가 그 이미지를 기록해 두었다. 그 이미지는 평소에 내가 생각해 낼 수 없었던 것이라 비록 꿈 때문에 잠자리를 설쳤지 만 그 이미지 채집을 소홀히 할 수는 없었다.

조금의 시간을 두고 그 이미지가 주는 어떤 특별한 감정에 대해서 나름 독해를 해 보려는 일, 그림으로 그려진 그 이미지가 어떤 결과 물이 되는지를 지켜보는 일 역시 모두 그림 그리기의 한 과정이 될 수 있다.

눈과 남자_ 45.5×53cm 캔버스에 아크릴물감 2008년

우리는 머릿속에 떠오르는 것이 대체적으로 이미지라는 사실에 대해서 인정해야 한다. 이미지로 생각, 혹은 상상하는 것에 익숙하다는 얘기다. 그것을 그림으로 그려 본다. 한 컷의 그림이 될 수도, 계속 흘러가는 영상물이나 만화처럼 연결되는 장면이 될 수도 있다. 소설이나 에세이 같은 글을 읽으면서도 머릿속으로 이미지로 이해하기도 하고, 음악을 들으면서도 어떤 이미지나 색깔을 떠올리기도 한다. 혹은 잠을 자면서도 꿈속에서 일어나는 일들이 이미지로 보인다. 머릿속은 어떤 제어장치도 없는 대단한 이미지 제작소이기도 하다. 내 머릿속에서 떠오르는 것을 비슷하게 표현해 보기 위해서 방법을 찾아본다.

어제 만난 그 사람을 떠올린다. 그 사람의 실지 모습이 담긴 사진이 아니라 내 머릿속에 남아 나만이 갖고 있는 그 사람의 이미지를 표현해 보기로 한다. 실제의 모습과 달라도 좋다. 그림 속의 인물은 실제의 사람이라기보다는 '어제 만난 그 사람'이기 때문이다.

혹은 가만히 있는데 갑자기 어떤 알 수 없는 형체의 이미지 조각들이 머릿속에 떠돌아다니기도 한다. 뭔지 모르겠지만 그대로 표현해 본다. 추상화가 되어도 좋다. 이것은 한순간 내 머릿속에 존재했던 리얼한 순간이므로 표현만 잘된다면 꽤 사실적 표현을 한 셈이 된다.

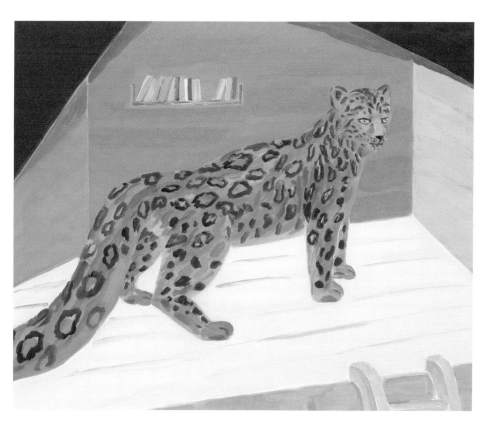

내 방에 눈 표범 _ 65.1×53cm 캔버스에 아크릴물감 2014년

　　우리가 알아차리든 그러지 못하든 우리는 무수히 많은 이미지들,
기호들에 익숙하다. 그 안에 암묵적 약속이 깃들어 있어 그것을 통
해 서로 대화를 나눌 수 있다. 그래서 사실적 표현이 아닌 그림에서
도 공감이 일어나고 감동을 느끼기도 하는 것이다. 때로 너무 쉬운
의미 전달은 재미가 없기 때문에 좀 더 복잡한 장치들을 만들어 굽

찐만두가 기다리고 있다_ 65.1×53cm 캔버스에 아크릴물감 2014년

이굽이 돌아서 이해할 수 있게 만들기도 한다. 보는 이가 따라가려면 머리가 아플 수도 있지만 반면에 다른 방식의 감동을 전달해 줄 수도 있다. 그리고 우리에게 또 다른 기호나 상징체계가 주어져 우리의 인식 세계가 확장되기도 한다.

그림은 스스로
생명을 얻는다
—

그리면서 그리기

우리는 기계나 컴퓨터가 아니기 때문에, 조금 이상한 말처럼 들리겠지만. 그림은 그리면서 그리게 되어 있다. 한 번의 붓질로 휙 하고 그려진 그림이 아닌 바에는 그림은 완성으로 가면서 켜가 생긴다. 여러 단계를 거쳐서 완성이 되기 때문에 그 와중에 여러 가지 일들이 일어날 수 있다는 말이다. 반복된 훈련으로 동일한 방식으로 그림을 그리는 사람도 있다. 훈련 덕에 그림을 그려 나가는 방식이 기계화가 되어 완성된 그림이 처음 예상했던 그림과 일치할 수도 있다.

하지만 정해진 길로만 계속 걸어가서 만나게 되는 그림만을 그리는 일은 실로 재미가 없다. 어떤 그림은 처음 시작할 때부터 완성된 모습을 머릿속에 그리면서 그려 나가기도 하지만 또 어떤 그림은 그런 의도 없이 붓 가는 대로 그리기도 한다. 그래서 그림을 그리다가 보면 처음 의도와 다르게 그림이 그려지기도 한다.

때로 목적의식 없이 떠난 여행에서 근사한 경험을 하기도 하듯이 그림 또한 그렇다. '어… 이거 이거 꽤 괜찮은데! 이게 진정 내가 그린 거란 말인가?' 하고 감탄이 나올 만한 작품이 되기도 한다. 그림을 그리는 대상, 도구, 장소, 그 시간성이 만나 예측하지 못했던 어떤

피곤하기도 하고 상처받기도 싫다_ 19×25cm 종이에 아크릴물감 2005년

우연의 결과가 나타나기도 하는 것이다. 그림을 그리면서 그리게 된다면 그 과정을 즐기게 되고 뜻하지 않은 여러 사건들을 만날 수도 있다.

좋은 작품에서는 아우라가 나타난다.(어떤 작품에 나타나는 특별한 분위기를 아우라라고 한다.) 그것은 작가가 처음부터 의도해서 나온 것일 수도 있지만 때로는 그림을 그리다가 어느 지점에서 우연히 만나게 되는 경우가 있다. 그때 작가는 붓을 놓는다. 마치 그림이 스스로 생명을 얻는 것처럼 그림이 완전체가 되는 것이다.

논리적으로 설명하기는 힘들지만 그림을 그리다 보면 경험으로 깨닫는 순간이 있다. 그림을 그리면서 계속 그린다는 말은 그림을 그리면서 그림과 끊임없이 대화를 하는 것이다. 그림을 그리기와 감상하기가 계속 교차해서 일어나면서 그림 그리기는 진행된다. 처음에 어떤 밑그림을 가지고 그림을 그리다가도 그림을 그리면서 밑그림과 다른 그림으로 완성이 되기도 한다. 그리는 과정에서 변화를 겪거나 더 나은 방편을 찾거나 했기 때문이다. 완성된 모습을 정하지 않고 그려 나가는 것은 모르는 길을 걷는 것과 같이 불안하고 두렵기도 하지만 그렇게 잘 걸어간다면 뜻밖의 새로움과 만나기도 하여 그리기 과정의 방법적 영역을 넓히는 길을 찾게 될 것이다.

그림을 배우는 과정에서 가장 힘든 것은 어쩌면 '완성도'를 찾는 일이다. 모든 그림은 그리는 자가 완성이라고 말하며 그림에 손을

떼기 전까지는 계속 그려 나가야만 한다. 완성이라는 것이 대체 언제인가는 그림을 그리는 자만이 알 수 있는데 그것은 어느 경지에 이르러서야 정확히 알 수 있게 된다. 그 완성도를 찾는 일은 별 뾰족한 수가 없다. 무수히 여러 번 문을 두드리다 보면 스스로가 찾는 완성도와 가까워지는 그림을 그리게 될 것이다. 작가가 성장하고 혹은 그가 변화하면서 완성도의 깊이 역시 달라지는데 그러고 보면 '완성도'라는 것은 끊임없이 진행 중인 어떤 것일지도 모른다.

상대성_ 종이에 마커펜과
먹지 2013년

나는 이미지들을 편집하면서 작업하는 것을 좋아한다. 처음에 만들어 놓은 이미지 위에 전혀 상관없을 것 같은 이미지들을 덧그리기를 하거나, 혹은 지우거나 빼기도 하는 것을 굳이 이름 붙인다면 편집이라고 말할 수 있겠다. 이 과정을 통해 나만의 완성도, 혹은 밀도를 찾는다.

때때로 이미지와 글을 같이 배열하기도 한다. 이때 쓰이는 문장은 문장이 가지고 있는 고유의 의미로 읽힐 수도, 더 확장되거나 변경된 이미지로 읽힐 수도 있다. 무엇과 무엇이 만나 다른 무엇이 나오는 경우도 있는 것이다. 1+1=2가 아니고 1+1=% 혹은 # 혹은 *이 될 수도 있는 것이다. 그것을 의도해서 그림을 그려 내기도 하지만 내가 의도하지 않은 다른 것이 나올 때도 있다. 뜻하지 않게 무엇인가를 얻은 것처럼 만족스러운 순간이다.

이미지가 가진 극적인 어떤 것, 그러니까 이야기와 문장이 가진 상징적 이미지들을 내가 알고 있는, 배워 왔던 범위 내에서 재조립한다. 여러 해 동안 간략한 문장과 이미지가 결합된 작품 시리즈를 많이 그려 왔는데 어떤 순간을 포착하기 위한 그림들이다. 사실은 순간이 전부이기도 하기 때문이다. 잡을 수 없는 어떤 찰나에 대한 아쉬움 때문이라고 해도 좋다.

마치 어린아이의 포스터를 연상시키기도 하는 이 작품들을 '텍스트 페인팅'이라고 이름 붙였다. 실지로 나는 어린아이들의 포스터

말하는 자_19×25cm 종이에 아크릴물감 2014년

새를 모르던 시절

그림에서 힌트를 얻어 이 작업을 시작하였다. 이미지와 글이 함께 놓인 그림은 우리에게 익숙한 문자언어 때문에 쉽게 읽힌다고 느끼기도 한다. 하지만 연관이 없어 보이는 이미지와 만나게 되면서 관객을 당황하게 만들 수도 있다. 결말이 열려 있는 것처럼도 보인다. 그 빈틈을 보는 사람이 상상력을 이용해서 채워 이야기를 만들기를, 나 역시 관객이 되어 그림을 보고 나서 어떤 연상이나 어떤 환기가 일어나길 바란다. 그렇게 새롭거나 다르게 읽히는 작업이 되길 바란다.

이 그림들은 대개가 같은 크기의 작은 종이 위에 쓰윽 하고 그려진 것들이 많다. 그러니까 물리적으로 많은 시간을 들여 그리지 않는다. 나의 머리와 몸에서 손으로 전달되어 화면 위에 그 생생함이 다듬어지지 않고 전달되기를 바라는 마음에서이다. 그러니까 마치 에스키스(밑그림)나 드로잉처럼. 하지만 이것들은 그림의 초안이 아니다. 차라리 마감에 가깝다. 다 만들어진 케이크 위를 장식하는 것과도 같이. 짧게 던지는 하이쿠(일본 고유의 짧은 시)와도 같이 문장과 이미지가 합해져 한순간을 표현한 것으로 읽히기를 바라면서 그린다. 어떤 때는 글자가 먼저 떠오르기도 하고(혹은 책이나 곳곳에서 발견하여 줍기도 한다), 이미지가 먼저 구현되기도 한다(이미지 역시 지나가다가 발견하기도 한다). 그 둘이 동시에 일어나기도 하며, 따로 따로 만들어진 것들을 도마 위에서 조리하기도 한다. 만족스러운 결과가 되기도 하지만 폐기되는 작업 역시 생겨난다.

새를 모르던 시절_ 19×25cm 종이에 아크릴물감 2012년

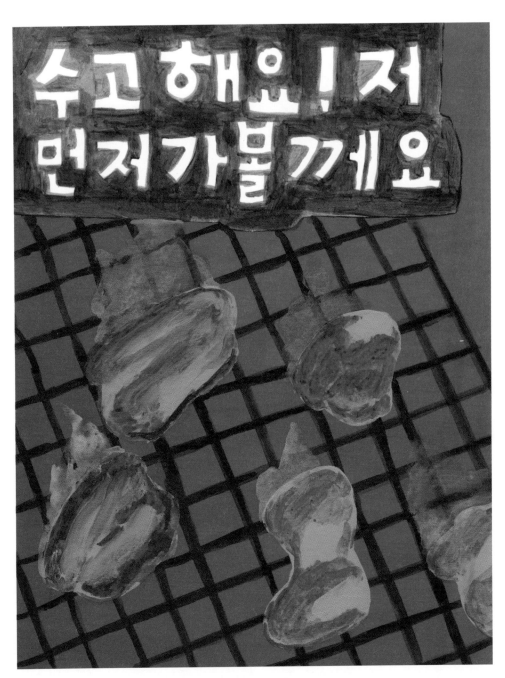

수고해요! 저 먼저 가볼께요_ 19×25cm 종이에 아크릴물감 2005년

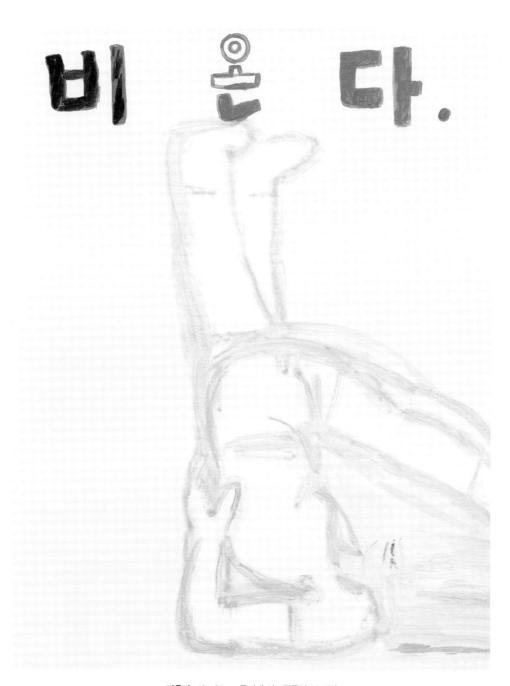

비온다_ 19×25cm 종이에 아크릴물감 2013년

정확한 묘사를 위해서는

—

어떻게 그릴까

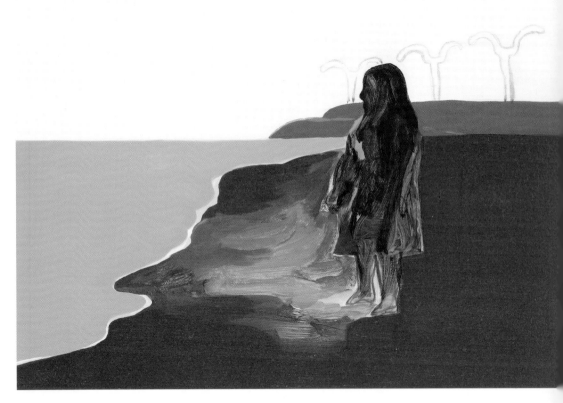

바다와 여자_ 45.5×27.3cm 캔버스에 아크릴물감 2008년

묘사를 한다는 것은 어떤 것을 자세하게 표현하는 것인데 이것은
사실적 묘사가 될 수도 심리적 묘사가 될 수도 있다. 우리가 알고 있
는 정보(신호, 지식, 느낌 등)들을 통해서 그림을 그리기도 하지만 또
그것을 통해서 그림을 읽고 해석하기도 한다. '어떻게 그릴까'는 간
단하게 말하자면 자신이 그리고 싶은 대상이나 상태를 정확하게 잘
묘사할까에 대한 문제다. 다시 말하면 그리려는 대상이나 상태에 대
한 자신만의 해석을 갖고 그것을 표현하기 위한 도구를 잘 사용하
여 정확하게 결과물에 이르는 것이다. 이것은 아마 그린다는 것의
전부일 것이다.

대학교 1학년 실기 수업 시간의 일이다. 다뤄 본 적이 거의 없었던 유화물감으로 캔버스 위에 그림을 그려야 했다. 나는 그림이 잘 그려지지 않아 망쳤다고 생각하고 있었다. 그럼에도 그 그림을 어떻게든 살려 보고자 덧칠을 계속하고 있었다. 당시 내가 알고 있는 얄팍한 기법에 대한 지식으로, 유화물감은 수정할 부분이 있다면 계속 덧칠을 하면 된다고 생각한 것이다.

뒤에서 이를 지켜보고 계시던 L교수님이 "뭐 하고 있는 거지?" 하고 한심하다는 듯 물으셨다. 붓질을 하던 나는 당황해서 황급히 대답했다.

"그림을… 잘못 그린 거 같아서요."

"잘못 그렸는데 왜 계속 덧칠로 그림을 망치고 있는 거지?" 하고 L교수님은 재차 물으셨다. 뭐라고 대답할 길이 없어 죄인처럼 빨개진 얼굴로 고개를 숙이고 있던 내게 L교수님은 이어서 말씀하셨다.

"지우고 다시 그리면 되는데 뭐가 그리 어렵나."

나는 그때 도구에 대한 선입견이라는 것을 깨야 한다는 것을 깨닫게 되었다. 낯선 도구를 익숙한 도구로 바꾸려면 반복적 훈련으로 그 도구 사용의 경험치를 늘려야 한다는 것을. 그리고 익숙해진 다음에는 그 익숙함을 다시 깨기 위해 노력해야 한다는 것을. 실패하면 다시 시도하면 된다는 것을.

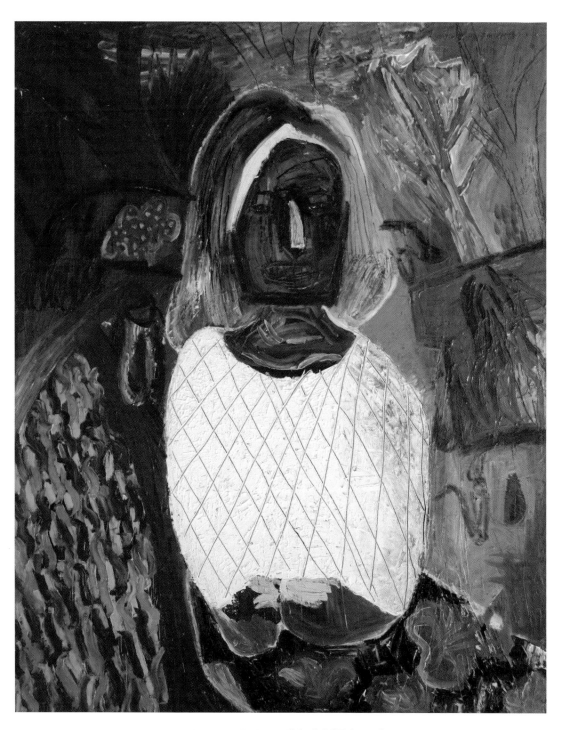

self portrait _ 53×65.1cm 캔버스에 유화물감 1993년

무엇을 그릴지 그리고 어떻게 그릴지 결정하는 일은 창작의 기본이다. 아무것도 없던 곳에서 뭔가 생겨나게 하는 일인 것이다. 그래서 신나기도 하지만 어쩌면 두렵기도 하다. 그리는 방식에 대해서 공부를 하고 그것을 자신만의 것으로 소화해서 잘 다뤄야 자신이 감당할 수 있는 그림을 그려 낼 수 있다. 그것을 넘어서 자신에게 익숙한 소재와 익숙한 방식으로 그림을 그려 나가는 일에서 매너리즘을 느끼고 있다면 새로운 소재와 새로운 방식을 찾아야 한다. 세상은 넓고 소재와 방법은 사람 수만큼 무궁무진하다. 두려움과 혼돈 없이 새로운 것도 없다.

기운 내!

기운 내!_ 종이에 마커펜과 먹지 2011년

한 친구가 힘든 일로 고충을 겪고 있다고 했다. 뭔가 도와줄 수 있을까 해서 나선 자리에서 나는 평소에 만나기 힘든 종류의 인간을 만났다. 그러니까 나쁜 놈을 만난 것인데 그 사람과의 만남에서 몹시 상처를 입고 돌아와 술을 마셨다. 그런데 술을 마시고도 분이 풀리지 않아서 어쩔까 하다가 나는 붓을 들었다. 울분을 그림으로 표현한 것이다. 거친 붓 터치와 상스러운 색감, 그래, 딱 그놈이야. 그놈은 이렇게 생겨 먹은 놈이야. 나쁜 놈. 이러면서 그림을 미친 듯이 그렸다.

다음 날 아침 일어나 전날 밤 그려 놓은 그림을 보게 된 순간, 깜짝 놀랐다. 말짱한 정신에 들여다본 그림은 평소에 내 것이라고 말할 수 없는 그림이었다. 아… 저걸 내가 그린 거란 말이야?! 너무도 보기가 불편한 그 그림을 빨리 없애야겠다는 생각밖에 없었다.

본래 어떤 표현의 욕구로 그림이 그려진다. 하지만 그 욕구 자체가 그대로 드러나는 그림은 굳이 보는 사람을 불편하게 할 생각이 아니라면 그저 타인에게 보여 주기 민망한 배설물에 지나지 않는다. 기분 나쁜 배설물을 바라보는 것은 힘든 일이다. 그것은 내가 그리고 싶었던, 그리고 난 뒤 보고 싶은, 그리고 남겨 놓고 싶었던 그림이 아니었다.

그림을 그리게 되는 욕구가 일어나는 어떤 상황이나 사건을 만나게 되면 그것을 잘 정리를 해서 차가워진 마음으로 화폭을 대해야

한다는, 그림으로 표현되는 세상은 또 다른 세상이기 때문에 그림에다 대고 즉물적으로 화풀이 따위를 해서는 안 된다는 것을 어리석게도 한참 나중에 깨닫게 되었다.

나만의 도구를 찾아서

—

그림의 도구

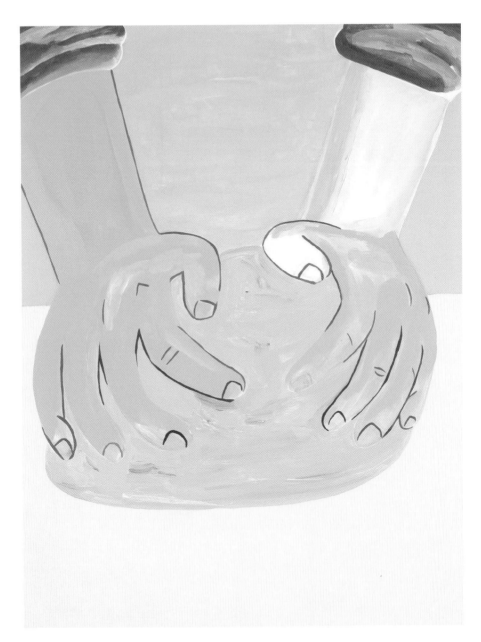

반죽하기_ 97×130.3cm 캔버스에 아크릴물감 2008년

그림의 도구라 하면 일단 손이 떠오른다. 사람의 손이란 얼마나 대단한가! 그림을 그리는 손이나 뭔가를 만들어 내는 인간의 손을 보면 항상 놀랍다. 누군가는 인간이 이런 문명을 이룰 수 있었던 것은 다 여러 갈래로 나뉘어 도구로 이용할 수 있게 생긴 손 때문이라고 말한다. 어쨌든 우리 팔 끝에는 다양한 일을 해내는 도구가 달려 있다. 손에 쥔 연필, 붓, 크레파스, 뭐든지 뭉뚱그려 다 '손'에 포함된다고 생각한다. 물론 컴퓨터를 이용해서 그림을 그리기 위해 잡은 마우스나 컴퓨터 전용 펜도 마찬가지이다.

세상엔 무수히 많은 그리기를 위한 재료가 있다. 다 헤아릴 수도 없을 것이다. 모래, 돌, 흙, 열매, 물, 나무, 커피 등등. 늘 즐겨 쓰고 있는 물감들의 원재료인 안료는 대부분이 자연에서 왔다. 무엇이어도 좋다. 그것을 가지고 그리면 그것이 그림의 도구가 된다. 세상에 그릴 것도 많지만 이렇듯 그릴 수 있는 도구와 재료도 많다.

또한 어디에건 그림을 그리면 그곳이 화폭이 된다. 종이나 캔버스는 물론, 담벼에도 유리창에도 바닥에도 돌멩이 위에도 나무 위에도 해변의 모래 위에도 손바닥에도 당신의 얼굴 위에도 어디든 좋다. 세상에 그림을 그릴 수 있는 화폭은 많다. 그리고자 한다면 말이다.

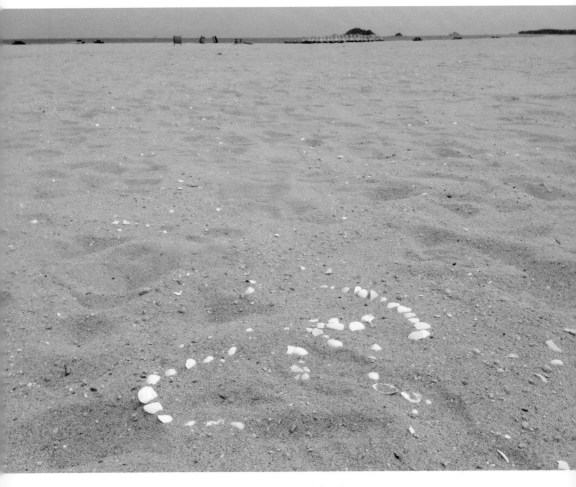

바다에서_ 조개껍질 그림

누군가가 바닷가의 모래사장 위에 조개껍질로 그려 놓은 그림이다. 어쩌면 처음 그대로가 아닐지도 모른다. 흔적이 남아 있는 것일지도.
애초에 무엇을 그렸던 걸까? 이것을 그려 놓은 사람은 한참 후에 지나가는 이가 이렇게 관람을 할 것이라고 예측했을까?
어쨌든 지나가던 나는 그린 이가 누구인지는 모르지만 그 덕분에 이렇게 잠깐 시간을 들여 감상하고 사진을 찍어 소유한다.

어떤 소설가는 글에서 작가의 손이 보이지 않아야 한다고 했다. 그림도 마찬가지라고 생각한다. 그림이건 글이건 도구가 눈에 먼저 보이면 좋은 작업이 아니라는 얘기다. 좋은 작업은 보는 즉시 좋다고 느끼게 된다. 보자마자 좋다. 예쁘다. 아름답다. 멋진데. 혹은 무섭다. 왠지 슬픈데… 이걸 보니 어떤 이야기가 떠오르는데… 등등. 어떤 감정이 일어나기 전에 '음… 이건 볼펜으로 그렸군.' '이건 유화야, 아크릴화야?' 등의 도구에 대한 궁금증이나 '음… 이건 대체 뭘 그린 거지?' 등의 감상을 해치는 잡념 등이 먼저 일어난다면 그다지 좋은 작품이라 생각되지 않는다. 때때로 무엇을 그렸는지 알 수 없는 추상화도 보는 즉시 무엇을 그렸는지 궁금해하기 전에 마냥 '와!' 하고 감탄할 때가 있다. 더욱이 아무 말이 필요 없다는 표현을 쓰고 싶은 그림은 정말 좋은 그림이 아닐까 한다. 좋은 그림은 항상 '그림'으로 감상되어진다.

그림의 도구는 도구일 뿐 그림이 완성되고 나면 그림의 도구는 그림 뒤로 사라져야 한다. 그림은 완전히 그림으로만 보여야 된다는 말이다. 때때로 그림에 관해서 구체적인 설명을 듣고 더 좋아지는 그림도 있지만 그림은 논리적으로 설명되지 않는 부분이 있다. 왼쪽 뇌, 오른쪽 뇌 이야기를 들먹거리지 않더라도 그림은 논리적으로 설명하지 않아도 이해할 수 있거나 느낄 수 있다. 그것이 그림(이미지)이 가지는 위치라고 생각한다.

하지만 좋은 그림을 그리기 위해서는 적절한 도구의 활용이 중요하다. 옷과 신과 가방을 잘 갖춰서 차려입어야 어느 것 하나 튀지 않고 "아! 멋진걸."이란 소릴 들을 수 있다. 그림도 마찬가지이다. 자신이 그리려는 그림과 도구가 잘 맞아떨어져야 한다. 적절히 사용하지 못했거나 사용이 서투르다면 아마도 그 균형이 깨져 도구가 먼저 보이거나 하여 그림 감상을 훼방하게 된다. 도구의 특성에 대해 완전하게 이해하고 경험을 쌓아 도구를 자유자재로 쓸 수 있다면 어떤 것을 표현할 수 있는 자신의 좋은 무기를 갖는 셈이다. 미술을 배울 때 기본적인 도구를 활용하고 습득하기 위해 반복적으로 훈련하는 것도 그 이유에서이다.

가장 흔하고 기초적인 미술의 도구는 연필, 물감, 먹 등인데 요즘은 컴퓨터로 그림을 그리기 위한 다양한 기능이 있는 프로그램들도 있다. 여러 도구를 이용해 보고 자신이 표현하고자 하는 것에 적합하다고 생각되는 자신만의 도구를 찾는 것은 그림 그리기의 중요한 부분이다.

수레_ 드로잉 13×9cm 노트에 컬러펜 2009년

수레_ 27.3×22cm 캔버스에 아크릴물감 2012년

수레_ 22×16.6cm 도자기 2012년

그림의 도구를 잘 이용하기 위해 그 도구의 성격을 이해했다면 그 도구의 활용에 대해서 지속적으로 탐구해 나가야 한다. 기존의 훌륭한 예(세상에 정말 수많은 종류의 훌륭한 그림들이 있다)들을 보면서 도구의 기법을 익혀도 좋다. 하지만 자신의 그림을 자신이 알고 있는 도구와 기법으로 그려 나가다 보면 '어? 이렇게 해도 되는구나!' 하는 발견을 할 때가 있다. 자신만의 스타일을 구축할 수 있는 특별한 순간을 만나게 되는 것이다. 하지만 이 방법이 자신의 것이 되려면 상당히 오랜 기간 스스로 혹은 타인의 검증을 거쳐야만 한다. 기존의 틀에 얽매이지 않기는 어렵다. 하지만 반복해서 꾸준히 그림을 그린다면 어느 날 문득 기존의 틀에서 벗어나 자유로워진 자신의 표현력을 만나는 날이, 그런 날이 온다.

수영을 할 때와 비슷하다. 처음에 수영을 배울 때는 그 영법을 익히느라 물을 제대로 즐길 수가 없다. 영법을 완전히 몸에 익히면 더 이상 자신의 팔다리가 따로 놀지 않는다고 느끼는데 그때 제대로 된 수영을 할 수가 있다. 그리고 그런 상태가 반복되고 지속되면 드디어 물속에서 자유로이 유영한다는 것이 무엇인지를 알게 된다. 그림의 도구의 활용도 이와 같다. 물론 이것은 쉬운 경지는 아니다.

우리에게 아주 친숙한 그림의 대명사 '서양화'라고 불리는 장르에는 주로 유화물감으로 그린 그림이 많다. 몇백 년 동안 수많은 화가들은 유화물감으로 그림을 그려 왔다. 물론 지금도 여전히 많은 화가들이 그 물감으로 평면 회화를 그린다. 예전에 오일이 베이스인 유화물감으로 주로 그림을 그렸던 화가들은 단명했다고 한다. 오일에 안료를 스스로 배합해서 쓰는 경우가 많았는데 그 안료의 재료가 유독성 물질이 많았던 것이다. 요절한 화가들은 이 무서운 재료들로 그림을 그리느라 몸을 버렸을 것이다. 뭐 굳이 덧붙이자면 창작의 고통이 더했을 것이라는 지극히 흔해 터진 불행한 화가 판타지 이야기를 나도 반쯤은 믿는다.

나는 주로 아크릴물감을 이용해서 그림을 그리는 편인데 아크릴물감은 유화물감을 대신해서 유화물감의 단점을 보완하기 위해서 나왔다고 한다. 유화물감은 오일을 베이스로 하지만 아크릴물감은 물을 이용해서 그리고 빨리 마른다. 유화물감의 특성이랄 수 있는 무게감, 터치감 등을 그대로 살릴 수 있다는 점이 장점이다. 하지만 유화물감이 가지고 있는 깊은 무게감이나 기름진 느낌은 없다는 차이점이 있다. 가장 오래도록 써 온 재료이므로 아크릴물감이 가장 친숙하지만 스케치를 하거나 드로잉을 할 때는 주로 연필이나 컬러펜, 먹 등을 이용한다. 훨씬 쓰기가 수월하고 가까이에 있기 때문이다. 이 도구들은 테이블 위에 크게 자리를 차지하지 않고 놓여 있다.

2014 여름

여름_ 종이에 마커펜과 먹지 2014년

작업 도구들이 널려 있는
작업실 풍경 2014년

Cobalt blue_ 27.3×22cm 캔버스에 아크릴물감 2014년

한 작가의 작업실을 방문했다. 그의 작업실 벽면에는 컬러판이 붙어 있었다. 자신이 주로 쓰고 있는 배합된 물감의 색을 붓으로 한 터치씩 칠해서 색판으로 만든 것이다. 기존의 물감에서 좀 더 발전된 자신만의 색 배열판이었다. 그 컬러판을 보니 그의 그림에 주로 쓰이는 색을 단번에 알아낼 수 있었다. 그는 색을 배합하면서 스스로 실험을 통해 자신만의 색판으로 만들어 놓았다. 그는 그렇게 색에 대한 공부를 하고 있었던 모양이다. 그 색들에 이름을 지어 주면 좋겠다는 생각이 들었다. 파랑은 그냥 파랑이 아닌 오월의 하늘파랑색, 주황은 오래된 낡은 소파주황색, 노랑은 나비의 보송한 솜털노랑색, 회색은 골목길모퉁이회색 등으로 말이다.

아, 색깔이란 도대체 얼마나 아름다운가! 종류가 많다는 것은 또 얼마나 행복한 일인가!

나 역시 늘 색을 고르는 일을 즐거워한다. 그림을 처음 구상할 때 어떤 이는 형태나 그림의 내용, 배열 순서 등을 먼저 고려하지만 난 색을 먼저 생각하곤 한다. 그리고 골라진 여러 색들, 그 색들이 만나서 일어날 일들을 기대한다.

색은 각기 감성을 가지고 있고 때론 이야기를 건네기도 한다. 색과 색이 만나 균형이 깨지기도 하고 어떤 조화로움이 일어나기도 하며 경우의 수에 따라 다양하게 그 버전이 확장된다. 형태에 영향을 미치기도 하여 형태의 정체성에 물음표를 달기도 하며 자신의 색으

로 새롭게 정의되기도 한다. '편안하다. 조화롭다. 아름답다. 균형감이 느껴진다.' 등등 색으로 나타낼 수 있는 일들을 색을 쓰면서 경험하고 그 경험치를 그림에 적용한다. 때로 예상치 못했던 일들이 일어나 새로운 것을 만나게 될 때도 있다. 색을 보고 그것을 활용할 때 일어나는 설렘과 기쁨이 크다. 그리고 곧 색과 형이 만나 그 이야기가 좀 더 구체화된다.

Green hat_ 112.1×145.5cm 캔버스에 아크릴물감 2014년

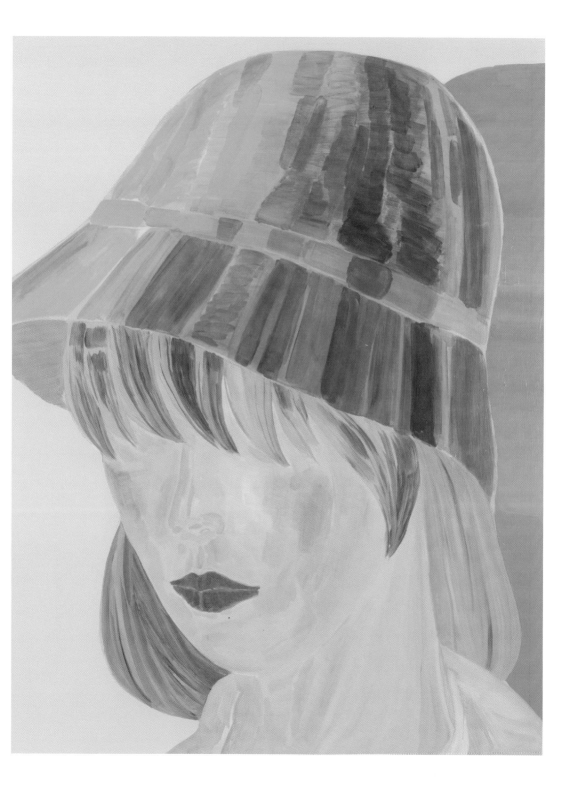

"나 여기 있소."

—

좋은 그림이란

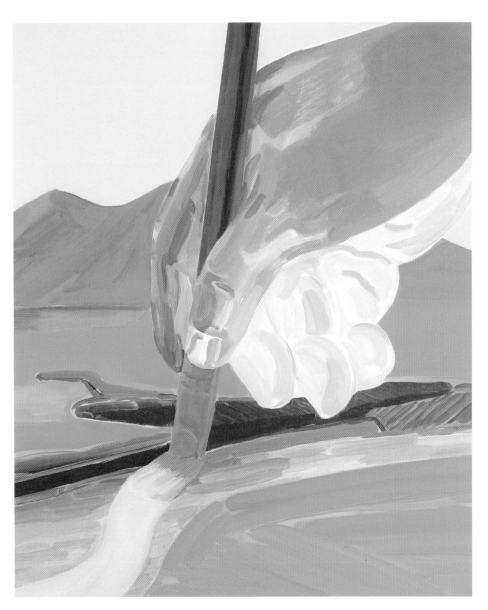

그린다는 것_ 60.6×72.7cm 캔버스에 아크릴물감 2014년

어느 단체에서 청소년 사생 대회 심사를 해 달라는 의뢰를 받은 적이 있다. 지금은 잘 기억이 나지 않는 어느 공원에 모인 청소년들은 그들에게 주어진 서너 시간 동안 그곳 풍경을 그려 내야 했다. 완성된 그림이 제출되면 나를 비롯한 몇몇 심사 위원이 모여 대상, 최우수상, 장려상 등을 가려내면 되었다.

청소년들이 그림을 그리는 동안 어슬렁거리며 공원을 한 바퀴 돌아다녔다. 그러다가 나 역시 그곳에 모인 청소년들과 마찬가지로 중고등학교 시절 학교 대표로 이런 사생 대회에 참여했던 기억이 났다. 그때 나는 공원의 인공적 자연을 그려야 하는 게 별로 흥미롭지가 않았다. 팔각정, 그 앞의 작은 호수, 그 호수들 사이 나무들, 그 나무 사이 풀들, 그 풀들이 놓인 길. 거의 모든 아이들이 그런 풍경 사이에서 그림을 그려 내었다. 누가 그렸건 거의 비슷한 풍경화가 나왔다.

그 공원의 모습을 거의 비슷한 테크닉으로 그려 내는 아이들의 무리에 드는 것이 싫었던지 괜히 쓰레기통 같은 것을 화면 중앙에 놓고 그림을 그렸던 기억이 난다. 그러니까 이런 식의 사생 대회는 그리 내가 좋아하지 않았던 것이다. 학교 수업에 빠지고 공원이나 야

외로 가서 어슬렁거리다가 돌아오면 되는 특별한 대우는 맘에 들어 했지만.

이런저런 생각 끝에 모두 모여서 행사를 마치는 곳으로 돌아와 보니 속속들이 완성된 그림들이 도착했다. 수백 장의 그림들 속에서 몇십 장을 추려 내는 일은 비교적 쉬웠다. 심사를 하러 온 사람은 대개 화가이거나 학교 미술 선생님이었는데 우리는 비슷한 평가 기준을 가지고 있어서 어려움이 없었다. 그러나 마지막 대상, 최우수상을 가릴 때는 의견이 분분했다.

그때 나는 후보로 올라온 그림 가운데 아주 특이한 그림을 발견하였다. 다른 아이들이 그린 그림과는 화법이 다르다는 느낌을 받았다. 이 그림을 그린 아이가 궁금해졌다. 우리나라에서 정규교육을 받았을까? 여자애일까, 남자애일까? 어떤 환경에서 자랐을까? 모두 다 수채화로 풍경을 그려 내었기 때문에 대개의 그림들이 비슷한 기법으로 그려져 있어서 그중에서 좀 더 잘 그린 그림을 뽑는 것은 어려운 일은 아니었다. 하지만 이 그림은 어디에도 속하지 않는 그림이었다. 같은 수채화 물감으로 그리기는 했으나 그림 속에 그려진 나무나 길, 풀, 그리고 초록색이 유난히 특이했다. 나는 그 그림을 우선순위에 올렸다. 그렇지만 마지막에 의견이 갈려 결국 그 그림에는 대상이 아닌 최우수상이 주어지게 되었다.

좋은 그림이란 무엇일까? 그 답을 쉽게 내리는 사람이 있을까. 하

지만 좋은 그림은 분명히 있다. 그림을 볼 때 무조건 좋다고 느끼는 그림이 좋은 그림이다. 물론 그 감상자가 어떤 이인가에 따라 그 평가는 달라진다. 하지만 그 각각의 감상자들의 의견이 모아지는 부분이 있을 터이다. 우리의 문화라는 것은 크게는 어떤 틀 안에서 해석되고 평가되기 때문이다. 개인적으로 나는 정확한 색, 이유 있는 붓터치, 불필요한 선이 없는 존재 이유가 분명한 형태가 있는 그림이 좋은 그림이라고 생각한다. 그러니까 간단히 말하면 "나 여기 있소." 하는 그림이 있는데, 나는 그런 그림이 좋다.

그림을 봤을 때 그림에 몰입이 되는 것, '아… 오늘 뭐 먹지?' '이따가 어디를 가야 하더라.' 등의 잡념 따위가 떠오르지 않는 그림이 좋은 그림이다. 또한 좋은 그림은 관람자를 힘들게 하지 않는다. '이걸 어떻게 그렸을까?' 이런 고민을 하게 하지 않는다. 설령 작가가 힘들게 그림을 그렸더라도 힘들게 그린 것처럼 보이면 안 된다.

밍밍의 직업은 큐레이터
역시 밍밍은 자기만의 세계가 있는 커리어우먼 고양이

밍밍씨!
오늘 그림 100개
디스플레이~

삼청동고양이 밍밍 중_ 종이에 마커펜과 먹지 2009년

그것마저도 완성되어진 그림 안에 숨어 있어야 한다. 그림은 그저 '그림'으로서 완결되어야 하며 그때 그 그림은 관람자들에게 보일 수 있는 준비가 끝난 것이다.

좋은 그림은 바라보는 이들의 '눈을 즐기게 한다. 놀라게 한다. 미소 짓게 한다. 슬프게 한다. 멍하게 만든다.' 등의 즉각적인 반응을 일으킨다. 말 그대로 감동(마음을 움직인다)을 주는 그림이다. 사실 예술이란 그런 것이다. 그러려고 만들어진 것이다. 하지만 실로 좋은 작품을 만들어 내기란 어렵다. 그러니 좋은 작품을 만나기도 어려운 것인지도 모른다.

예전에 프랑스에서 고흐의 그림을 직접 봤을 때가 떠오른다. 고흐의 붓을 쥔 손이 내내 떠오르는 그의 그림들이 아직도 내 마음속에서 살아서 움직이고 있다. 또 언젠가 한 미술관에서 기획한 조선시대 화원들의 그림 전시에서 김홍도의 유작이라는 「추성부도」를 실물로 보게 되었다. 한참 동안 그림을 보고 난 후 집에 돌아와 자리에 누워서도 그림 속의 200년 전의 밤안개를 떠올리며 가슴이 몽실몽실해졌던 기억이 있다. 굳이 유명 작가의 예를 들지 않더라도 좋은 그림은 이처럼 그림을 그렸던 이의 그 시절 그 자리 그 상황으로 그림을 보는 이를 데리고 간다.

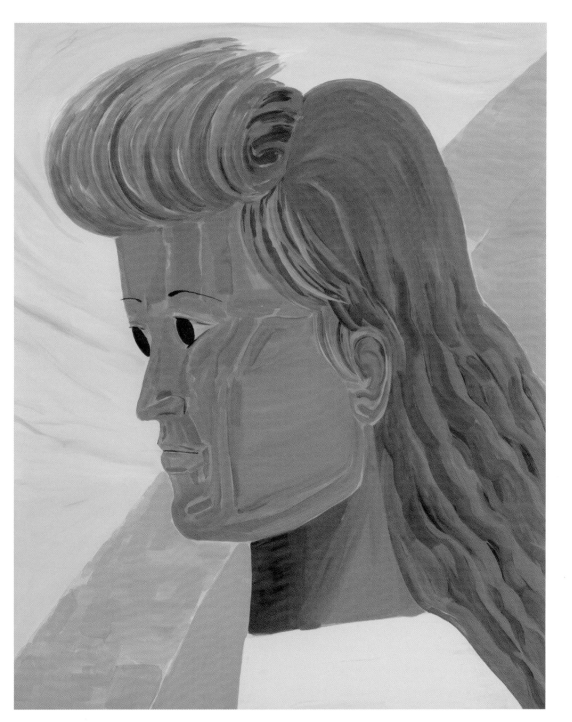

바람이 분다 _ 130.3×162.2cm 캔버스에 아크릴물감 2014년

취향이 있는 사람이 좋다

—

그림을 감상한다는 것

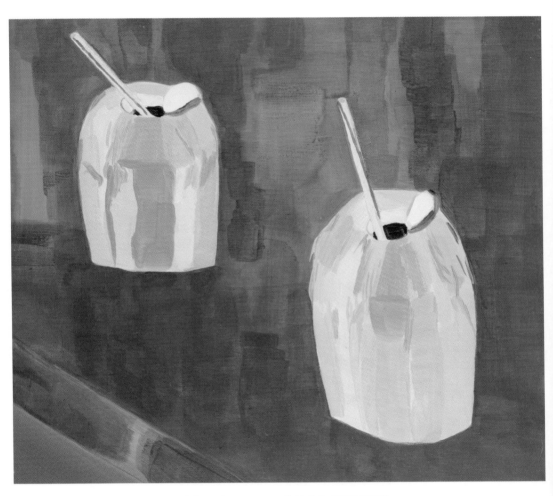

두 개의 코코넛_ 53×45.5cm 캔버스에 아크릴물감 2013년

대학 시절 어느 날, 열정 뻗치던 학생으로 고민이 많던 때, 나는 같이 그림을 그리던 선배에게 이런 질문을 했던 적이 있다.

"그림은 객관적이야, 주관적이야?"

참으로 단순 무식한 질문에 그 선배는 착하게 대답을 해 주었다.

"당연히 둘 다지."

그림은 결국 누군가에게 보이는, 혹은 읽히는 것으로 완성된다. 작가의 눈에서 관람자의 눈으로. (작가 역시 비록 자신의 그림일지라도 그림을 감상하면 관람자가 된다.)

미적 시각을 갖게 되는 것은 사람들이 아름답다고 느끼는 것(미적 쾌감의 경험)의 공유된 감정을 깨닫게 되는 것이다. 그림을 그리는 일도 사실 사람이 하는 것이니 시작은 누군가 개인의 눈, 손에서 시작되더라도 결국 사람 사이에서의 소통으로 마무리가 되는 사회적 행위이다.

그간 우리가 발견해 내고 만들어 낸 엄청난 양의 미술 작품들을 찾아보면 사람들이 무엇을 아름답다고 생각하는지 깨닫게 된다. 그리고 그것을 공부하면서, 그림을 그려 나가는 새로운 방식을 찾아가

기도 한다. 앞선 좋은 그림의 사례들이 우리의 고마운 길잡이가 되어 준다.

어떤 그림은 작가의 의도가 무엇일까 보는 이를 궁금하게 만든다. 특히 현대미술은 더욱 어렵게 다가오기 때문에 해설서가 필요하기도 하다. 미술의 다양한 기법이나 또는 예술의 역사에 대해서 그리고 철학과 문학에 대해 공부를 한다면 그 지식을 바탕으로 훨씬 많은 정보를 읽을 수 있고 그만큼 더 많이 이해할 수도 있다. 이미지가 가지고 있는 기호나 상징을 안다면 그 폭은 더욱 열릴 것이다. 이런 논리로 생각해 보면 많이 아는 사람이 많이 이해할 것이다.

하지만 그렇다고 미술 감상을 위해서 너무 많은 부담을 가질 필요는 없다. 감상은 유희이다. 그리고 알아 가는 것도 기쁨이다. 자신이 알고 있는 만큼 느끼고 즐기면 된다. 매우 간단하다. 더 궁금하면 더 보고 공부하면 된다. 그리고 그때 느껴지는 감상에 대해서 그 이유를 고민해 보는 것도 감상의 한 부분이 될 것이다. 바흐와 같은 클래식을 처음 들을 땐 어렵지만, 들으면서 즐기고 자신에게 일어나는 감정들을 느끼고 이 과정을 되풀이하면 점점 바흐에 대해서 알아 가는 것과도 같다. 감상이란 그런 것이다. 음악이나 미술이나 그런 면에서 크게 다르지 않다.

여기서 취향이라는 것에 대해 이야기할 필요가 있을 것이다. 나는 취향이 있는 사람이 좋다. (이 말은 없는 사람도 있다는 뜻. 혹은 그런 거 따위 없다고 믿는 사람들도 있다는 얘기다.) 그 취향이 나와 교집합이 없더라도 말이다. 굳이 그가 '이런 게 좋아, 저런 게 싫어.'라고 말하지 않아도, 그의 면면들을 보다가 '음… 그는 이런 것들을 좋아하는구나…….' 하고 수긍하게 되는 때가 있는데 나는 그것을 그의 취향이라고 느낀다. 적어도 분명한 취향이 있다는 것은 무언가를 좋아한다는 것, 할 수 있다는 것이고, 또 그 부분에 대해 스스로 여러 차례 자기 점검을 거쳐 왔다는 것, 학습과 자기 훈련을 했다는 뜻이다. 우리는 그 사람의 취향으로 그 사람의 많은 것을 알 수 있다.

그림도 마찬가지이다. 그림을 그리든 보든 모두 취향과 관계가 있다. 자신이 좋아하고 원하는 취향대로 그림을 그릴 수 있느냐에 대해서는 호언장담할 수는 없다. 하지만 자신이 무엇을 좋아하는지를 판단하는 일은 지속적인 학습과 훈련으로 가능하다고 생각한다. 자신이 좋아하는 것을 그리는 일이 그렇지 않은 것에 비해 당연히 훨씬 만족도가 높다. 그러니 좋아하지 않는 방식으로 그림을 그려 낼 이유는 그리 많지 않다.

그림을 보는 일에 있어서의 취향의 작동은 보고 느끼고 판단하는 일에서 멈추기 때문에 훨씬 더 명쾌할 것이다. 자신의 취향을 알면 너무 많은 것들 틈에서 헤매지 않아도 되기에 그림 감상을 하는 일

이 더 즐거워질 수 있다. 취향을 갖는 일은 세상을 보고 이해하는 방편을 찾게 되는 일이기도 하다. 남의 취향과 자신이 다르다고 비난하거나 폄하해서는 안 될 일이지만 말이다.

그림을 그리면서, 즉 그 대상(현실에 실재하든 혹은 머릿속에서 어룽어룽 존재하든)을 관찰하고 그것을 그림을 그리기 위한 도구를 이용하여 이미지가 표현될 표면 위에다가 표현하면서, 우리는 계속해서 대상과 표현된 그림을 번갈아 관찰, 또는 감상한다. 내가 표현하고자 하는 것의 진행 과정을 끊임없이 지켜보는 것이다. 이것은 노동이자 감상이 동시다발적으로 일어나는 상황이다. 그림이 완성이 되면 좀 더 다른 시각으로 그것을 관찰, 감상하게 된다. 그리고 옆에 있던 친구, 가족, 선생님, 관객, 평론가 등 다른 감상자들과 감상을 나누게 되고 그들에게서 스스로에게 일어나는 감상과는 또 다른 감상을 듣는다. 그리고 그 이후 나의 그림 그리기에는 변화가 생길 수도 있고, 혹은 뭐 그렇지 않을 수도 있다.

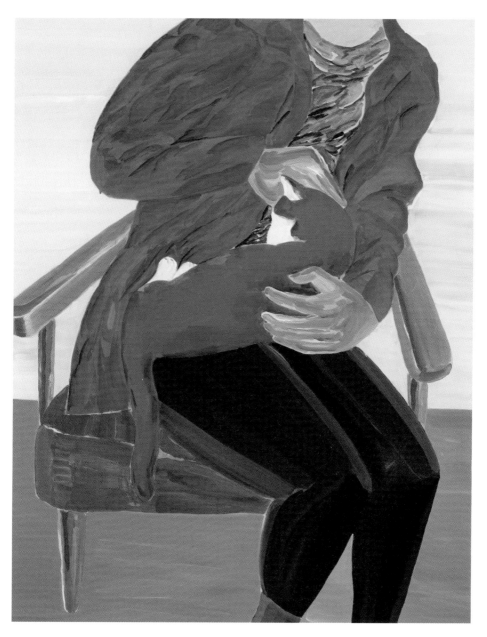

여자와 고양이_ 91×116.8cm 캔버스에 아크릴물감 2013년

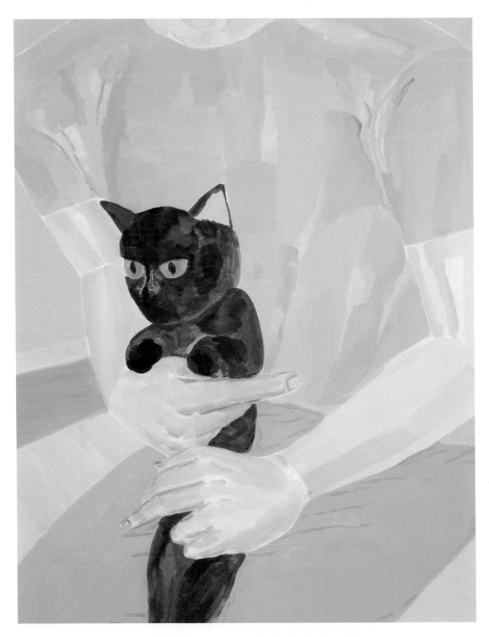

남자와 고양이_ 91×116.8cm 캔버스에 아크릴물감 2013년

자기만의 세계를 만들어 낸 작가들은(그것은 타인에게 그만의 언어를 인정받았다는 의미이기도 하다.) 지속적으로 작품을 제작하고 발표하여 세상 사람들에게 끊임없이 볼거리, 즐길 거리를 제공한다.

어떤 그림을 만나면 가슴이 먹먹해지고 깊이 공감하거나 상념에 잠기기도 한다. '감동'이란 누군가의 마음을 움직였다는 뜻이다. 예술을 '즐긴다'라고 표현하곤 하는데 우리에겐 직접적, 간접적 예술의 향유가 필요하다. 예술이 우리의 삶을 풍요롭게 해 준다는 평범한 진실에 대해서 더 말할 필요가 없을 것이다. 물론 어떤 이에겐 삶의 전부가 될 수도 있을지도 모른다. 실지로 많은 예술가들이 그러하다.

세상에는 많은 다양한 예술가가 있고 그래서 우리에게 향유할 수 있는 수많은 문화가 있다. 나 역시 화가이기도 하지만 문화를 즐기고 소비하는 한 사람으로 사랑스러운 그림을 만나면 그 그림을 그린 작가를 궁금해하고 좋아하고 그 작가의 작품을 소유하고 싶어진다. 그러한 오랜 시절을 거쳐 자신만의 작품을 만들어 온 훌륭한 작가들을 좋아하거나 존경하는 이유는 우리에게 선물같이 볼거리를 제공해 주는 그 고마움에 대한 인사일 것이다.

내 방 벽면에
붙여 놓는 것만으로도

—

그림의 활용

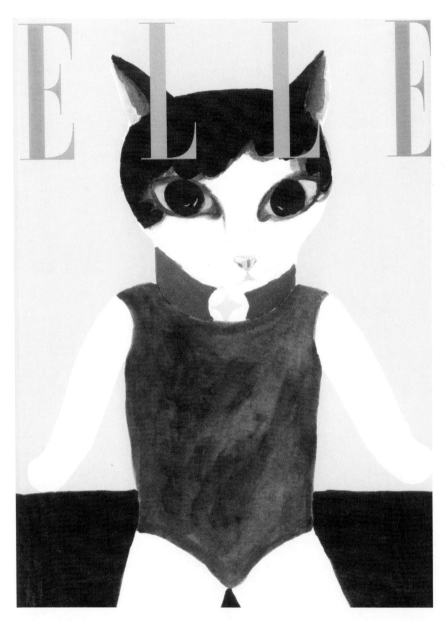

시로_ E잡지 표지를 위한 그림 종이에 아크릴물감 2004년

목적을 가진 그림, 그러니까 어떤 용도를 가진 그림들도 있다. 산업 사회에서 소비되기 위해 만들어지는 이미지들이 그 대표적인 것들이다. 이를테면 책에 들어가는 삽화가 될 수도 있고, 잡지 등의 표지를 위한 그림으로 쓰일 때도 있다. 또는 유명인을 그린 캐리커처가 될 때도 있다. 나 역시도 어느 상표를 홍보하기 위한 이미지를 제작하는 등 상업적으로 이용하기 위해 그림을 그리기도 한다. 이러한 일들을 의뢰를 받으면 그 일의 속성에 맞추어서 이미지를 구상하고 거기에 맞는 도구를 정한다. 그 뒤에 그림을 그리고 그에 맞추어 디자인 등의 포장 작업을 한다. 그림을 활용한 결과물은 책, 옷, 가방, 컵, 벽화 등 그 수를 한정 지을 수 없을 만큼 다양하다.

그렇지만 그림의 활용이 반드시 상업적이지는 않다. 내가 그린 그림으로 만든 스티커를 노트 앞면에 붙이는 것만으로도 그 그림이 잘 활용된 것이다. 가방이나 옷 따위에 자신이 좋아하는 이미지를 그려 특별한 의미를 담을 수도 있다. 그리고 물론 그림을 자주 감상할 수 있는 적당한 위치를 찾아내어 내 방 벽면에 붙여 놓는 것만으로도 그림은 이미 잘 활용되고 있는 것이다.

잘 보이고 싶은 마음 / 나도 너와 같아_ S사 건축물 펜스 디자인 가로수길 2010년

집과 사람_ M사 커피 패키지 디자인 2013년

시로_ 19×28cm 종이에 아크릴물감 2007년

A tricolor cat: my cat sir_ P사 노트 2013년

건조한 입술에 꽃 한 송이 가방
면 위에 전사 기법 2007년

꽃과 벌레
도자기 접시 2008년

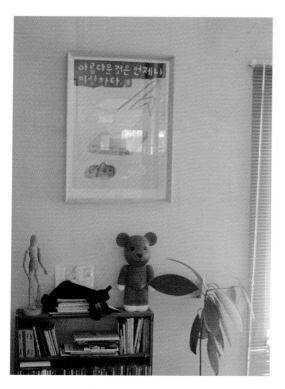

아름다운 것은 언제나 이상하다
액자가 걸린 실내

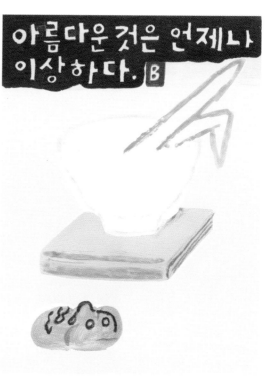

아름다운 것은 언제나 이상하다
19×25cm 종이에 아크릴물감 2012년

다시, 그린다는 것

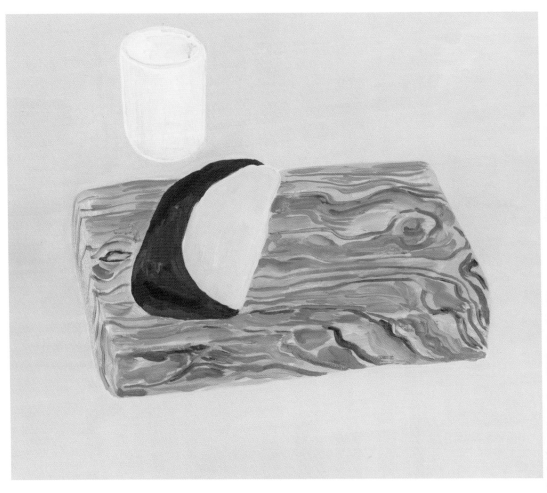

빵과 컵_ 53×45.5cm 캔버스에 아크릴물감 2013년

하루는 한 지인이 그림을 그려 와서 내게 보여 주었다. 자신의 그림이 어떠냐는 것이다. 그 지인은 그림을 그려 왔던 사람이 아니었기 때문에 일단 나는 그가 새삼 왜 그림을 그리게 되었는지가 궁금했다. 그는 최근에 힘든 일들이 있었는데 기분을 풀기 위한 방법으로 그림을 그려 보게 되었다고 했다. 그러면서 그림을 그리는 동안 스스로가 치유되는 느낌을 받았다고 했다.

그의 그림은 연필로 무심히 그린 정물화였다. 그림 공부를 특별히 하지 않았기 때문에 그 선이나 표현 방법이 서툴렀지만 그 그림들은 나름 진실해 보였다. 나는 그의 그림을 보면서 목적이 없는 그림이 가지고 있는 어떤 얼굴, 그 그림의 얼굴이 참으로 진실하다는 생각이 들었다. 그러니까 그림을 그려서 남에게 보여서 평가받아야 하고, 그림을 그리는 사람으로 자신의 개성을 드러내야 하는 전문가의 그림이 아닌 아마추어 그림이 주는 어떤 것 말이다.

자신이 행복해지기 위해 연필을 들고 무심히 주변에 널려 있는 사물을 묘사하는 것. 표현의 욕구를 부담 갖지 않고 꺼내어 놓는 것. 자신이 알고 있는 표현 방식이 단조롭기 때문에 그저 단조로운 그림이 될 수밖에 없는 그런 그림. 그는 그림을 그리는 시간이 매우 짧게

느껴졌고 그 시간 내내 마음이 편안했다고 했다.

　생각해 보라. 우리는 어린 시절 낙서로 그림 그리기를 시작한다. 낙서는 자신을 위한 오로지 자신의 유희를 위한 자신의 표현, 배설이다. 그림의 시작은 그렇다. 유희이고 안식이다. 나는 헤르만 헤세의 담백한 그림을 보면서 그런 생각을 하곤 한다. 그는 소설가이지만 취미로 그림을 그렸다. 그의 그림은 대체로 풍경이나 꽃 그림이 많은데 글을 쓰는 틈틈이 정원을 가꾸면서 그림을 그렸던 것이다. 나는 종종 아마추어로서의 그림 그리기의 행복에 대해서 생각해 본다. 그러니까 누구나 누릴 수 있는 정도의 행복에 대해서.

일하는 사람 스케치_ 종이에 볼펜 2014년

일하는 사람01_ 25.8×17.9cm 캔버스에 아크릴물감 2014년

나는 직업 화가이기 때문에 그림을 그리는 일은 내게 쉽고도 어려운 일이다. 지속적으로 그림을 그려 오기는 했으나 코끼리 엉덩이 만지듯 아직도 뭐가 뭔지 잘 모르겠다. 그래서 아직도 해야 할 것들이 많다. '그린다는 것'은 내게 끝이 어딘지 모르는 길을 계속 '걸어가기'와 같다. 이 글을 쓰고 있는 현재의 나는 흔쾌히 그 길을 걷는다. 걸으면서 주변을 쳐다보고, 그것들을 바라보는 신선한 시선을 가지려고 노력할 것이다.

내게 있어 '그림 그리기'는 노동이기도 하지만 '놀이'이기도 하기 때문이다. 그리고 싶어 그린다. 그리고 이왕 그리는 거 잘 그리고 싶다. 남겨진 것들로 타인에게 말을 건다. 그리고 그들과 같이 수확된 것들을 감상하고 싶다.

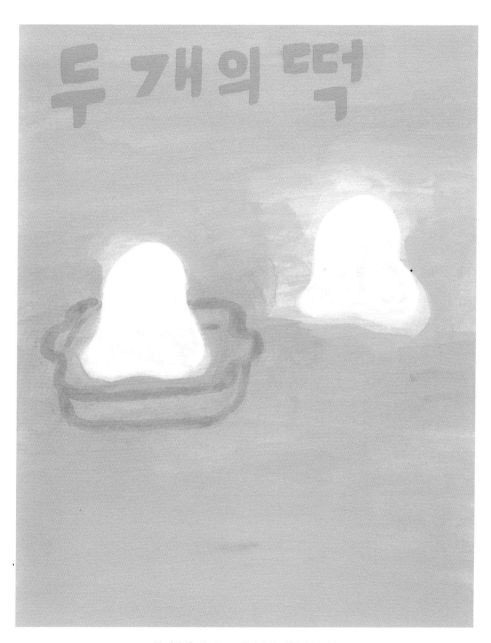

두 개의 떡_ 19×25cm 종이에 아크릴물감 2011년

에필로그

ice valley_ 72.7×60.6cm 캔버스에 아크릴물감 2006년

어쩌면 이 책은 그림을 그리고자 하는 누군가에게 맞춰 쓰인 것이라고는 할 수 없을지도 모른다. 게다가 시간이 흘러 변화된 내가 돌이켜 뒤적여 보면 '어머나! 어떻게 이런 글과 그림을 쓰고 그렸을까?'라며 낯 뜨겁고 후회할 구석이 많을 수도 있다. 지금의 내가 가진 그림에 대한 생각들을 되도록 진솔하게 말하고자 노력했다. 그래서 누군가와는 생각이 다를 수도 있다. 내가 여기서 말한 그린다는 것은 아주 작은 의미이다. 세상에 많은 그림들이 존재하는 우주가 있다면 그 안의 작은 별쯤으로 생각해 주면 좋겠다. 조금만 욕심을 낸다면 그저 나의 그림이 누군가의 그림 그리기에 살짝 힌트가 된다면 더할 나위 없이 좋겠다.

이 책에 곁들인 그림들은 거의 다 나의 것들이다. 다른 그림을 가지고는 정확히 말할 수가 없기 때문에 아쉽지만 내 그림만을 가지고 이야기를 할 수밖에 없었다. 오래전 그림부터 최근에 그린 그림들 중에서 여기에 실리기 적합하다고 생각되는 그림들을 추렸다. 지금 보면 무척 창피한 구석이 있는 그림들도 있지만 이 책의 내용에 맞추어 굳이 가져다 썼다. 아주 어린 시절의 그림은 갖고 있지 못해서 그 시절 나이 때인 나의 조카에게서 그림을 빌려 왔다.

어린 시절 한때 우리 집에는 작은 다락방이 있었다. 그곳은 나만의 공간이었는데 그곳에서 나는 책을 읽고 그림을 보고 그리며 상상을 하고 꿈도 꾸었다. 그때의 나처럼 어딘가에서 혼자만의 그림을 그리고 있을 이름 모를 소녀에게 이 책을 보내고 싶다.

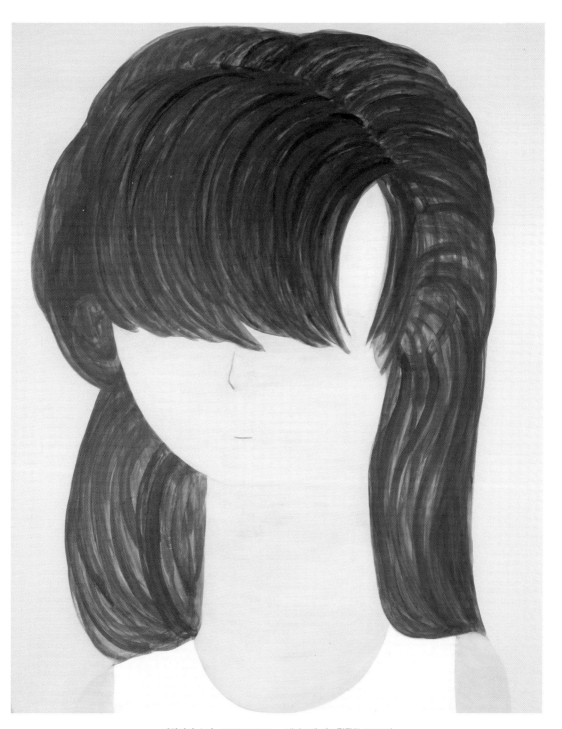

파랑머리 소녀_ 130.3×162.2cm 캔버스에 아크릴물감 2009년

생각이 찾아오는 학교 너머학교

생각한다는 것
고병권 선생님의 철학 이야기

고병권 지음 | 정문주 · 정지혜 그림

탐구한다는 것
남창훈 선생님의 과학 이야기

남창훈 지음 | 강전희 · 정지혜 그림

기록한다는 것
오항녕 선생님의 역사 이야기

오항녕 지음 | 김진화 그림

읽는다는 것
권용선 선생님의 책 읽기 이야기

권용선 지음 | 정지혜 그림

느낀다는 것
채운 선생님의 예술 이야기

채운 지음 | 정지혜 그림

믿는다는 것
이찬수 선생님의 종교 이야기

이찬수 지음 | 노석미 그림

논다는 것
오늘 놀아야 내일이 열린다!

이명석 글 · 그림

본다는 것
그저 보는 것이 아니라 함께 잘 보는 법

김남시 지음 | 강전희 그림

잘 산다는 것
강수돌 선생님의 경제 이야기

강수돌 지음 | 박정섭 그림

사람답게 산다는 것
오창익 선생님의 인권 이야기

오창익 지음 | 홍선주 그림

그린다는 것
세상에 같은 그림은 없다

노석미 글 · 그림

삼국유사,
끊어진 하늘길과 계란맨의 비밀
일연 원저 | 조현범 지음 | 김진화 그림

종의 기원,
모든 생물의 자유를 선언하다
찰스 다윈 원저 | 박성관 지음 | 강전희 그림

너는 네가 되어야 한다
고전이 건네는 말 1

수유너머R 지음 | 김진화 그림

나를 위해 공부하라
고전이 건네는 말 2

수유너머R 지음 | 김진화 그림

 독서의 기술,
책을 꿰뚫어보고 부리고 통합하라
모티머 J 애들러 원저 | 허용우 지음

 우정은 세상을 돌며 춤춘다
고전이 건네는 말 3
수유너머R 지음 | 김진화 그림

 대화편,
플라톤의 국가란 무엇인가
플라톤 원저 | 허용우 지음 | 박정은 그림

 감히 알려고 하라
고전이 건네는 말 4
수유너머R 지음 | 김진화 그림

질문과 질문으로 이어지는 생각 익힘책

 생각연습
생각의 근육을 키우는 질문 34
리자 하글룬트 글 | 서순승 옮김 | 강전희 그림

그린다는 것

2015년 2월 25일 제1판 1쇄 발행
2017년 9월 15일 제1판 3쇄 발행

지은이 노석미
펴낸이 김상미, 이재민

기획 고병권
편집 김세희
디자인기획 민진기디자인

종이 다올페이퍼
인쇄 청아문화사
제본 광신제책

펴낸곳 너머학교
주소 서울시 종로구 자하문로 100−1 청운빌딩 201호
전화 02)336−5131, 335−3366, 팩스 02)335−5848
등록번호 제313−2009−234호

너머북스와 너머학교는 좋은 서가와 학교를 꿈꾸는 출판사입니다.